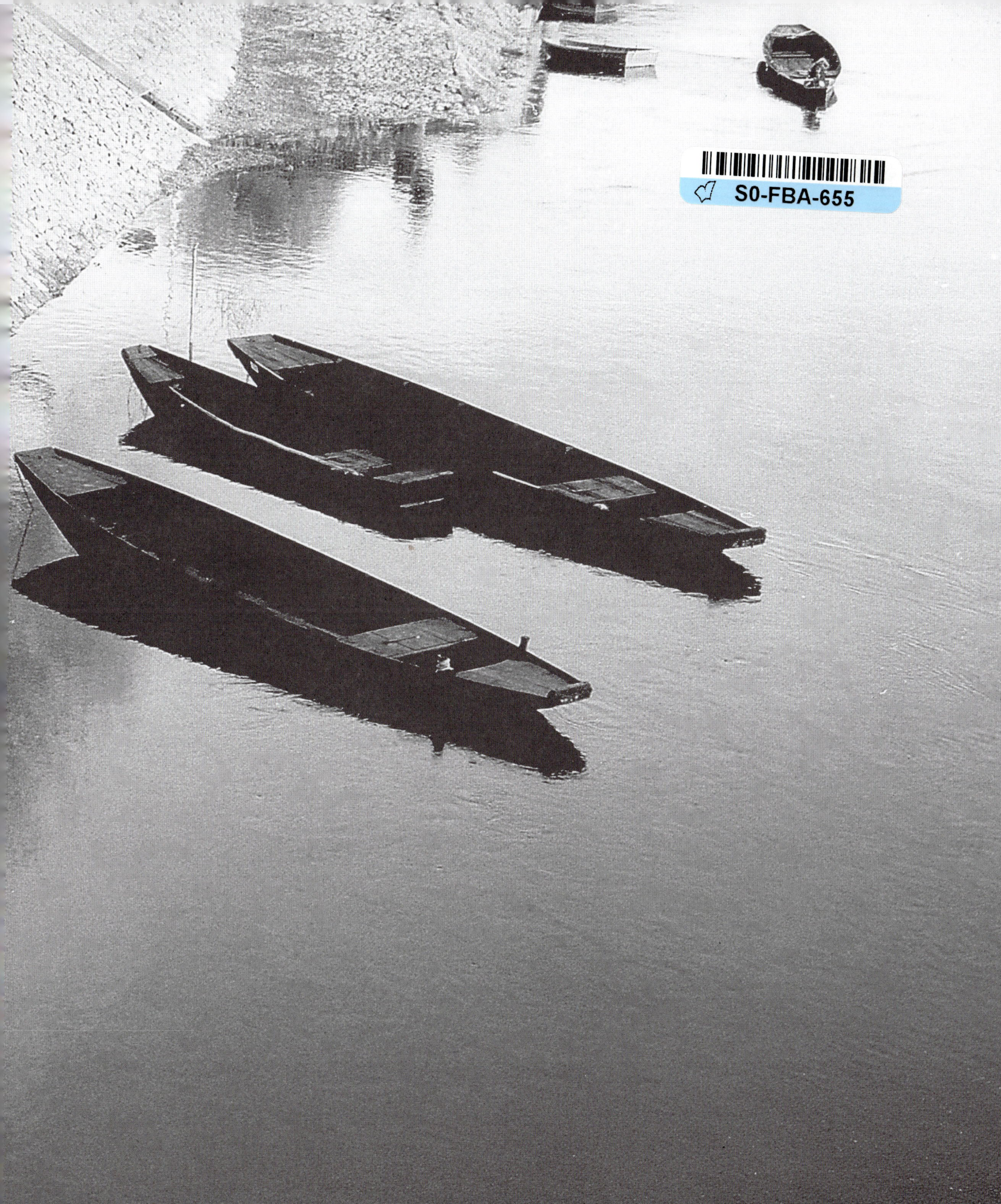

DE PARIS ET D'AILLEURS

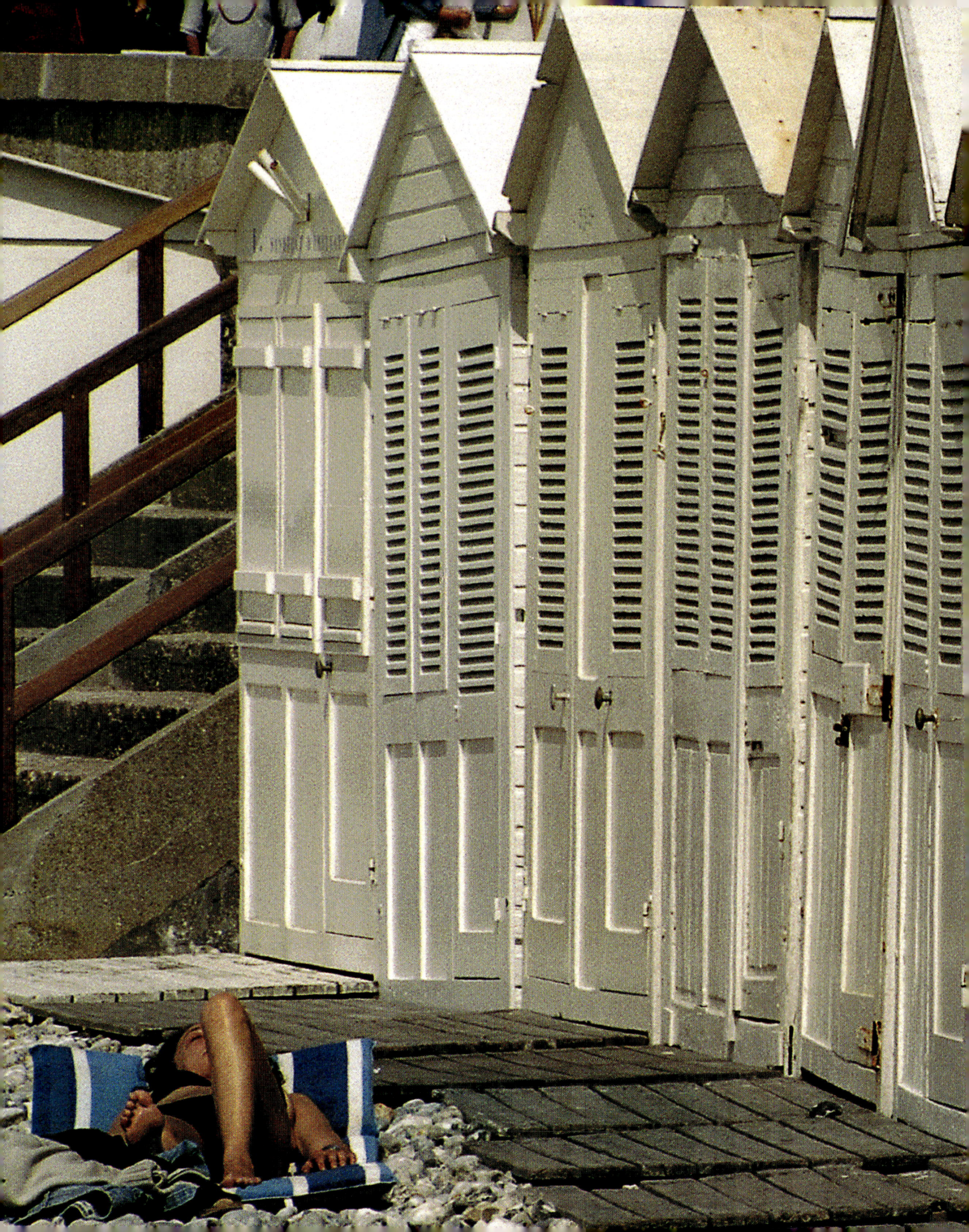

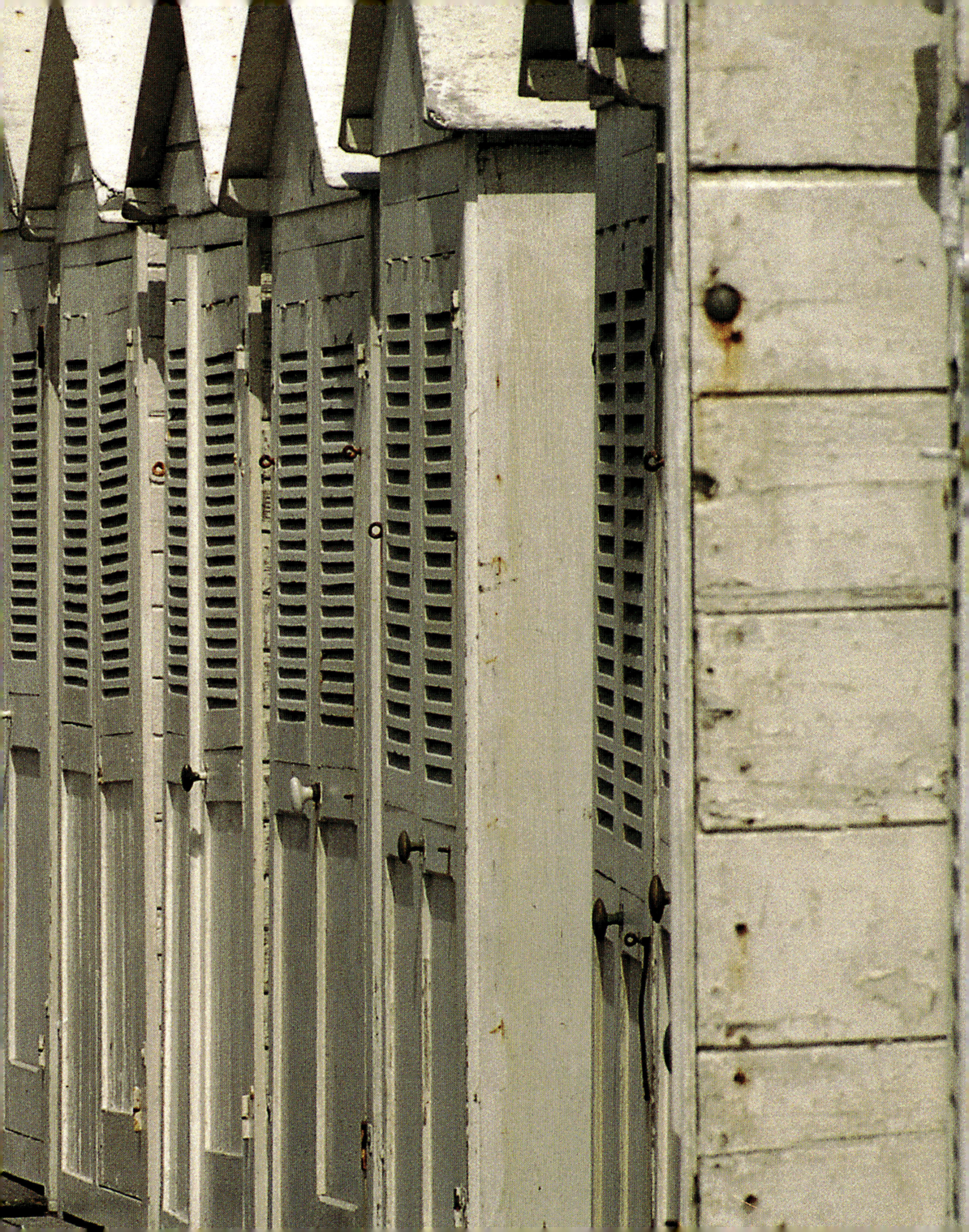

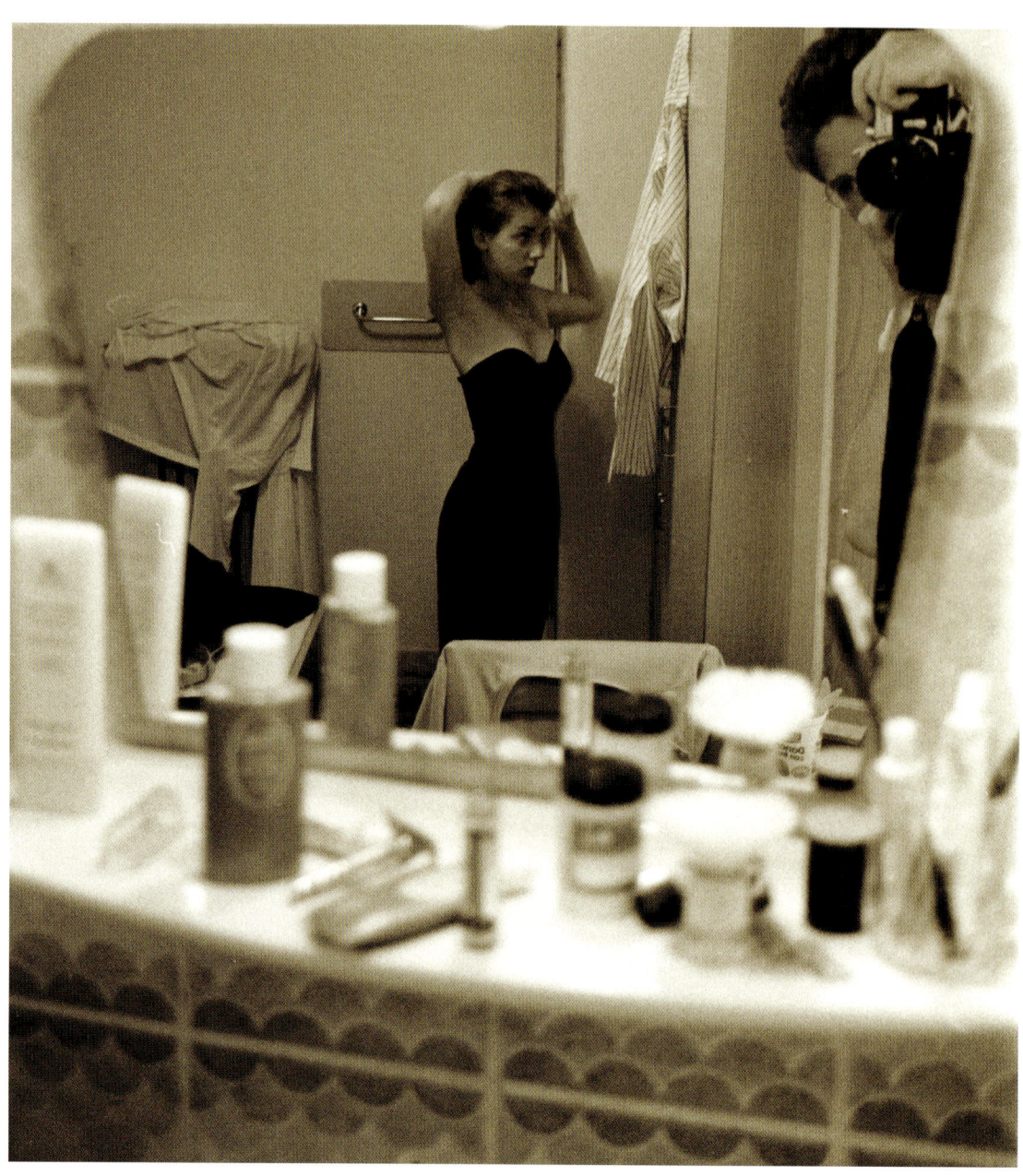

MICHEL PAOLI | DE PARIS ET D'AILLEURS

photographies | fotografie | photographs 1985-2015

avec un texte de | con un testo di | with a text by

EDOARDO ALBINATI

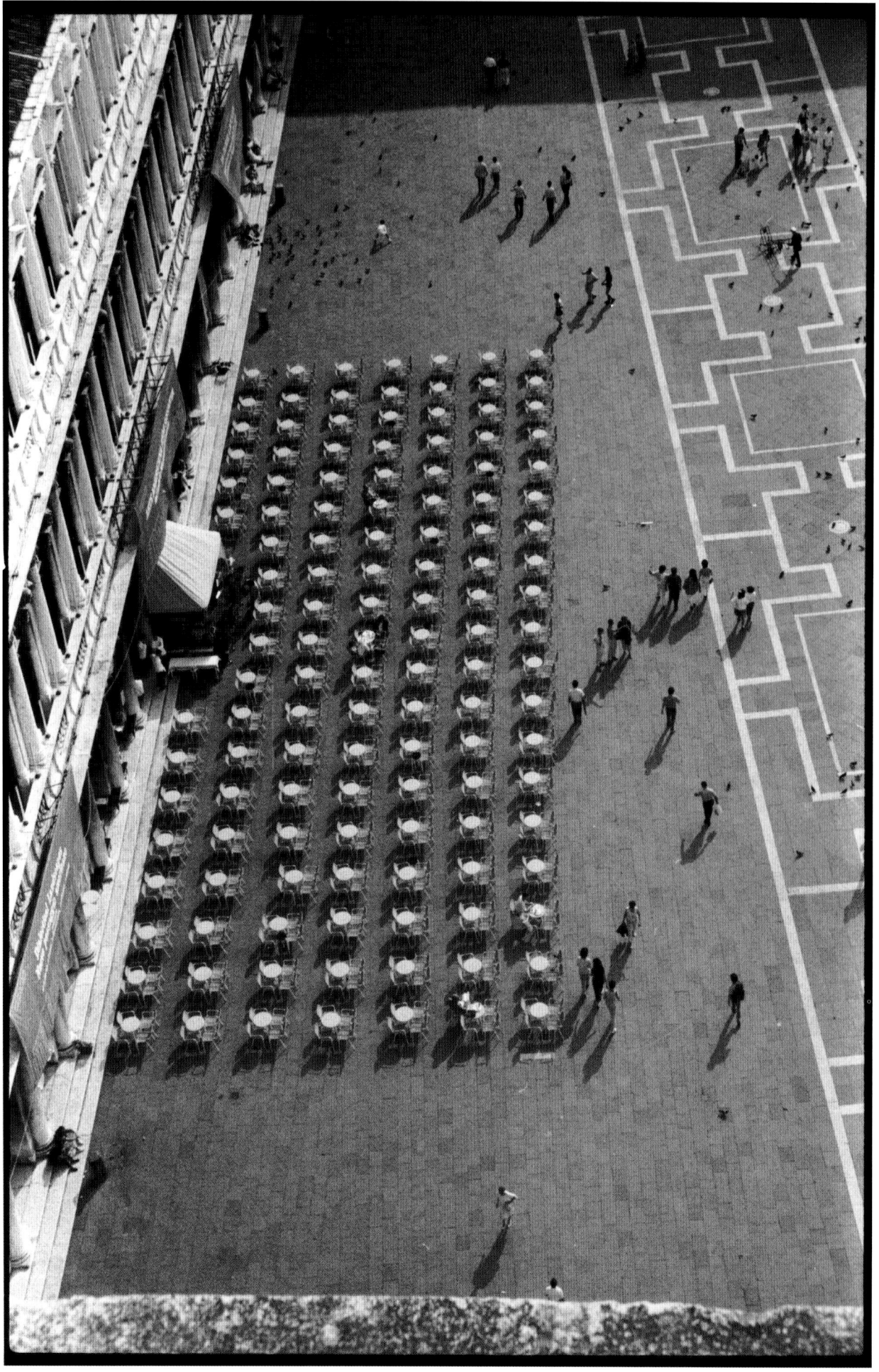

# SOMMAIRE
## SOMMARIO
### TABLE OF CONTENTS

**11**
TRAIT D'UNION | TRAIT D'UNION | TRAIT D'UNION
Edoardo Albinati

**15**
MONTMARTRE ET UN PEU AU-DELÀ | MONTMARTRE E UN PO' PIÙ IN LÀ | MONTMARTRE AND JUST BEYOND
Michel Paoli

**21**
PARIS | PARIGI | PARIS

**44**
LES PETITES-DALLES, LA NORMANDIE, LA FRANCE | LES PETITES-DALLES, LA NORMANDIA, LA FRANCIA | LES PETITES-DALLES, NORMANDY, FRANCE

**85**
ITALIE ET AUTRES PAYS | ITALIA E ALTRI PAESI | ITALY AND OTHER COUNTRIES

**117**
RIO DE JANEIRO | RIO DE JANEIRO | RIO DE JANEIRO

**124**
LÉGENDES | DIDASCALIE | LEGENDS

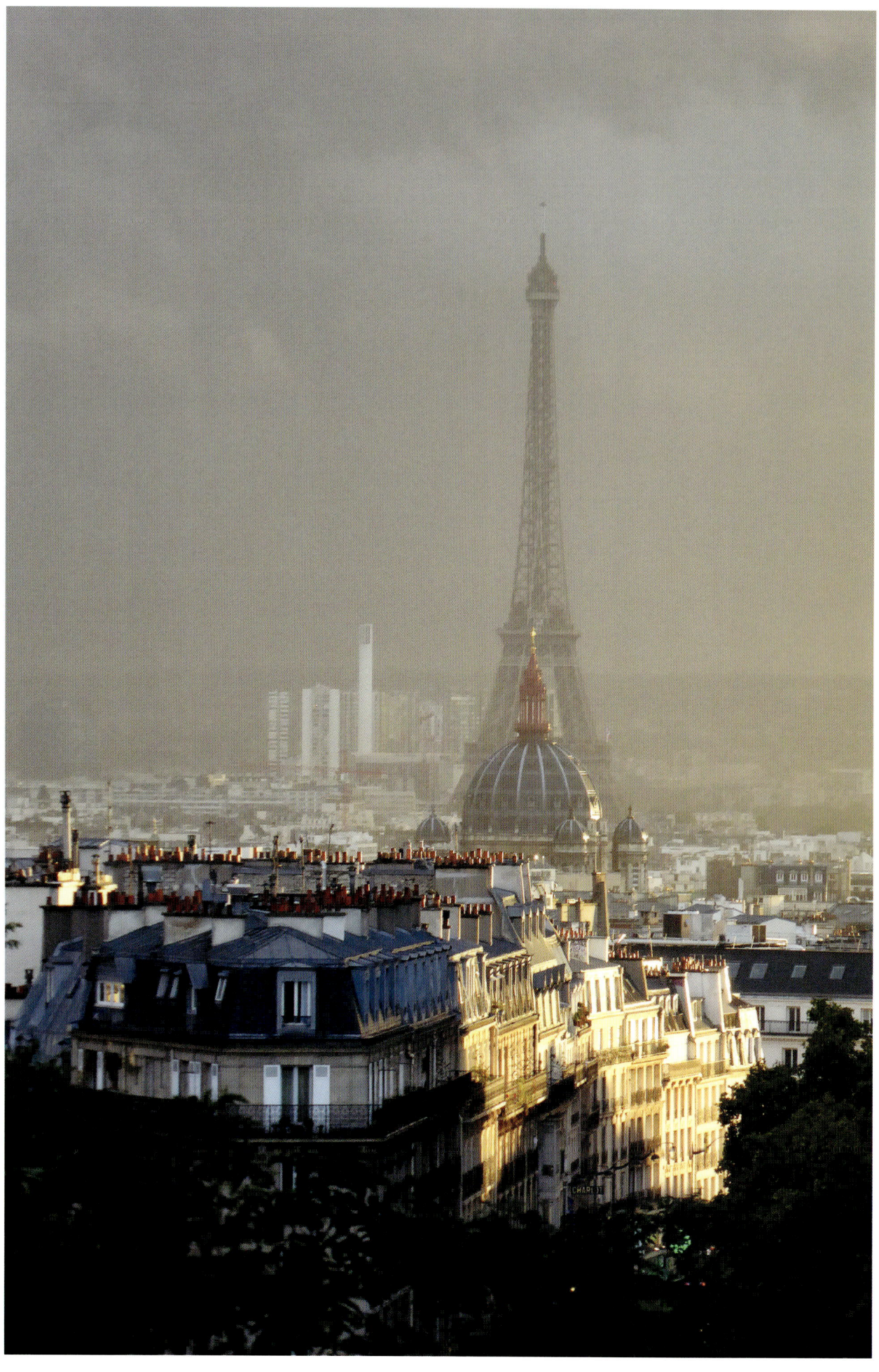

# TRAIT D'UNION          TRAIT D'UNION          TRAIT D'UNION

Il n'est pas facile d'identifier au premier coup d'œil l'élément caractérisant qui unifie, en une série construite et close, les photographies de Michel Paoli : leur sujet, leur cachet, leur tonalité chromatique, ou les angles, les cadrages.
Ce n'est qu'après les avoir observées attentivement l'une après l'autre et les avoir parcourues toutes plusieurs fois que l'on saisit un fait surprenant : cet élément caractérisant existe bel et bien dans les photos, mais il leur est extérieur, il est éloigné des images mais proche de celui qui les regarde, peut-être même dans les yeux de ce dernier. C'est chez l'observateur que se trouve précisément la spécificité de cette mise au point, autrement dit la netteté significative de ces formes, diverses entre elles jusqu'à en paraître disparates (un échantillon d'existence qui va des figures familières à la maison de vacances, aux voyages, aux inspirations artistiques comme on en trouve dans les collections visuelles des networks en ligne, au milieu desquels il n'est pas rare d'être confronté à d'authentiques chefs-d'œuvre, partagés entre instantanéité et exigence professionnelle).
C'est un processus mental, ou plutôt une approche, une manière de voir la réalité capable à la fois de capturer (les choses) et de rester humble. Le regard tourné vers le monde est chargé d'une double stupeur : d'abord l'émerveillement face à la beauté ou à la singularité de ce qu'on s'apprête à photographier, et par la suite la satisfaction amusée et fière devant l'aboutissement du processus technique, devant son résultat spectaculaire. C'est une manière de dire que le monde est déjà beau parce qu'il est varié, mais que la technique photographique réussit à le rendre encore plus attrayant et même encore plus varié. Des visages des enfants plongés dans la lecture aux corps des baigneurs, des meules de foin éparpillées sur les collines ondulantes aux jambes fuyantes de passantes parisiennes, cette vision enregistre avec gourmandise toutes les occasions de beauté qui se présentent à elle. C'est le regard du cueilleur, non de l'éleveur ou même du chasseur : la réalité, il n'est pas nécessaire, pour la saisir, de la cultiver

Non è a prima vista facile individuare il tratto che unifica, in una serie compiuta, le fotografie di Michel Paoli. Per soggetto o timbro o tono coloristico, per taglio o inquadratura.
Solo dopo averle guardate attentamente una per una e scorse tutte insieme più volte, si coglie un fatto sorprendente: e cioè che quel tratto nelle fotografie esiste, sì, ma è esterno a esse, lontano dalle immagini ma assai vicino a chi le guarda, o forse nei suoi stessi occhi. La peculiare messa a fuoco, per così dire, la nitidezza significativa di quelle forme tra loro diverse al punto da sembrare disparate (un campionario esistenziale che va dalle figure domestiche ai luoghi di vacanza ai viaggi alle suggestioni artistiche, come se ne trovano nelle collezioni visive dei network online, in mezzo alle quali non è oramai infrequente imbattersi in autentici capolavori, a cavallo tra l'immediatezza e il puntiglio professionale) si trova appunto nell'osservatore, è un processo mentale, o piuttosto un approccio, un modo di vedere le cose prensile e al tempo stesso umile, posto cioè al servizio delle immagini di cui si appresta a impossessarsi. Lo sguardo rivolto verso il mondo è carico di un duplice stupore: dapprima come meraviglia nei confronti della bellezza o singolarità di ciò che ci si accinge a fotografare, e in seguito come divertita e orgogliosa soddisfazione per l'esito del processo tecnico, per il suo risultato spettacolare. Come a dire che il mondo è già bello perché vario, ma la tecnica fotografica riesce a renderlo ancora più attraente e persino più vario. Dai visi dei bambini immersi nella lettura ai corpi riversi dei bagnanti, dalle balle di fieno sparse sulle colline ondulate alle gambe fuggevoli delle passanti parigine, questo sguardo registra golosamente ogni occasione di bellezza gli si prospetta. È lo sguardo del raccoglitore, non dell'allevatore e nemmeno del cacciatore: la realtà non c'è bisogno di coltivarla né di infilzarla, perché i suoi frutti pendono gonfi dai rami e gli alberi danno miele, ce n'è di che sfamare intere popolazioni, di che riempire secoli di vita, e sempre ce ne sarà. Voglio dire che quella di Michel Paoli è una curiosità sensuale,

At first glance, it is no easy task to determine what binds the photographs of Michel Paoli into a complete series, whether that link is their subject, tone, angle or framing. Only after having looked at them closely one by one and viewed them as a whole several times do we grasp a surprising fact: the link does exist in the photographs, but it is outside of them, far from the images but up close to the viewer, or perhaps in the their eyes. In those forms, so different from one another as to seem disparate – an existential selection ranging from domestic figures to holidays spots, trips and artistic impressions, of the sort found in visual collections online, amongst which it is no longer unusual to come across true masterpieces straddling immediacy and professional meticulousness – the peculiar focus, so to speak, the forms' significant limpidity is to be found precisely in the observer; it is a mental process, or rather an approach, a way of seeing things that is both prehensile and at the same time humble, that is, placed at the service of the images it is about to possess. The gaze Paoli turns toward the world is one doubly laden with wonder: first comes the awe before the beauty or the rarity of what he sets about photographing, and later, an amused, proud satisfaction with the outcome of the technical process, with its spectacular result. Almost as if to say that the world truly is beautiful because of its diversity, but photography techniques manage to make it even more appealing, even more varied. From the faces of children engrossed in reading to the supine bodies of bathers, from bales of hay scattered over rolling hills to Parisian legs rushing past, this gaze greedily records every opportunity for beauty that presents itself. It is the gaze of the collector, not the farmer and not even the hunter: there is no need either to cultivate or to spear reality, because its fruits hang heavy on the branch and the trees give forth honey; there is enough to feed entire populations, to fill centuries of life, and there will always be enough. What I mean to say is that Michel Paoli's curiosity is a sensual one,

PARIS, VERS LA PLACE DE CLICHY, SAINT-AUGUSTIN ET LA TOUR EIFFEL | PARIGI, VERSO PLACE DE CLICHY, SANT'AGOSTINO E LA TORRE EIFFEL | PARIS, VIEW TOWARD PLACE DE CLICHY, SAINT-AUGUSTIN AND THE EIFFEL TOWER | 09.2015

ni de la transpercer dans la mesure où ses fruits pendent, juteux, aux branches, et où le miel coule des arbres ; il y en a assez pour rassasier des populations entières, assez pour saturer des siècles de vie, sans que jamais il n'en manque. Ce que je veux faire comprendre, c'est que la curiosité de Michel Paoli est sensuelle, c'est un exercice permanent d'admiration face à ce que l'existence fait passer sous les yeux de chacun, en mettant à l'épreuve ces yeux, pour voir, en quelque sorte, s'ils étaient capables d'en capturer l'aspect le plus spectaculaire, cette jouissance implicite que l'on ne peut saisir que lorsqu'elle est gratuite et qu'elle est sa propre finalité, et quand elle étonne en premier celui qui la saisit. Dans cette galerie, ma figure préférée est peut-être cette silhouette féminine qui prend le soleil étendue entre les battants d'une porte-fenêtre : elle a sur elle un sobre bikini à rayures blanches et noires vaguement *optical*, et l'espace limité (de la pièce ? de la fenêtre avec garde-fou ? du cadrage photographique ?) l'oblige à tordre sa jambe d'une manière très gracieuse, qui paraît à la fois naturelle et séductrice. On peut dire que, dans cette simple image, la tendresse existentielle, la beauté physique et formelle, l'*hic et nunc* dictés par le hasard, la signature autobiographique et une leçon de construction formelle très stricte, héritée des maîtres de l'image, se fondent en un tout : c'est un genre d'images que l'on peut avoir en poche, dans son portefeuilles, ou que l'on peut exposer, agrandie cinquante fois, sur le mur d'un musée.

EDOARDO ALBINATI

un permanente esercizio di ammirazione verso ciò che l'esistenza fa ruotare sotto gli occhi quasi mettendoli alla prova, per scoprire cioè se sono capaci di catturarne l'aspetto più spettacolare, il godimento implicito afferrabile solo quando è gratuito, fine a se stesso, e stupisce per primo chi lo coglie. In questa galleria la mia figura preferita resta forse quella femminile, che prende il sole sdraiata tra i battenti aperti di una portafinestra: ha un castigato bikini a righe bianche e nere vagamente *optical*, e lo spazio ristretto (della stanza? della finestra con ringhiera? dell'inquadratura fotografica?) la obbliga a una torsione laterale delle gambe molto graziosa, che appare al tempo stesso naturale, ma anche una posa seducente. Forse in questa singola fotografia la tenerezza esistenziale, la bellezza fisica e formale, l'*hic et nunc* dettati dal caso, la firma autobiografica e una severa lezione costruttiva ereditata dai maestri dell'immagine si fondono davvero in un tutt'uno: è il tipo di fotografia che si può tenere in tasca, nel portafogli, o esporre ingrandita cinquanta volte sulla parete di un museo.

EDOARDO ALBINATI

a permanent exercise in admiration of that which existence rotates before our eyes, almost challenging them to discover whether they are capable of capturing its most spectacular aspect, the implicit enjoyment which can only be grasped when it is gratuitous, an end unto itself, and which captivates the first to seize it. In this gallery, my favourite figure remains, perhaps, the woman lying in the sun between the open doors of a French window: she is wearing a chaste bikini with black and white stripes that create a vaguely optical effect, and the confined space (of the room? of the window with the railing? of the photo frame?) forces her legs into a very graceful twist to the side, which appears to be a natural yet at the same time seductive pose. In this single photograph, perhaps, existential tenderness, physical and formal beauty, the *hic et nunc* imposed by circumstance, an autobiographical mark and a strict lesson in construction passed down from masters of the image truly blend into a single whole: it is the kind of photograph that one can keep in a pocket, in a wallet, or display at fifty times its size on the wall of a museum.

EDOARDO ALBINATI

RIO DE JANEIRO, LE CORCOVADO VU DE LA FORTALEZA DE SANTA CRUZ | RIO DE JANEIRO, IL CORCOVADO VISTO DALLA FORTALEZA DE SANTA CRUZ | RIO DE JANEIRO, CORCOVADO SEEN FROM FORTALEZA DE SANTA CRUZ | 10.2012

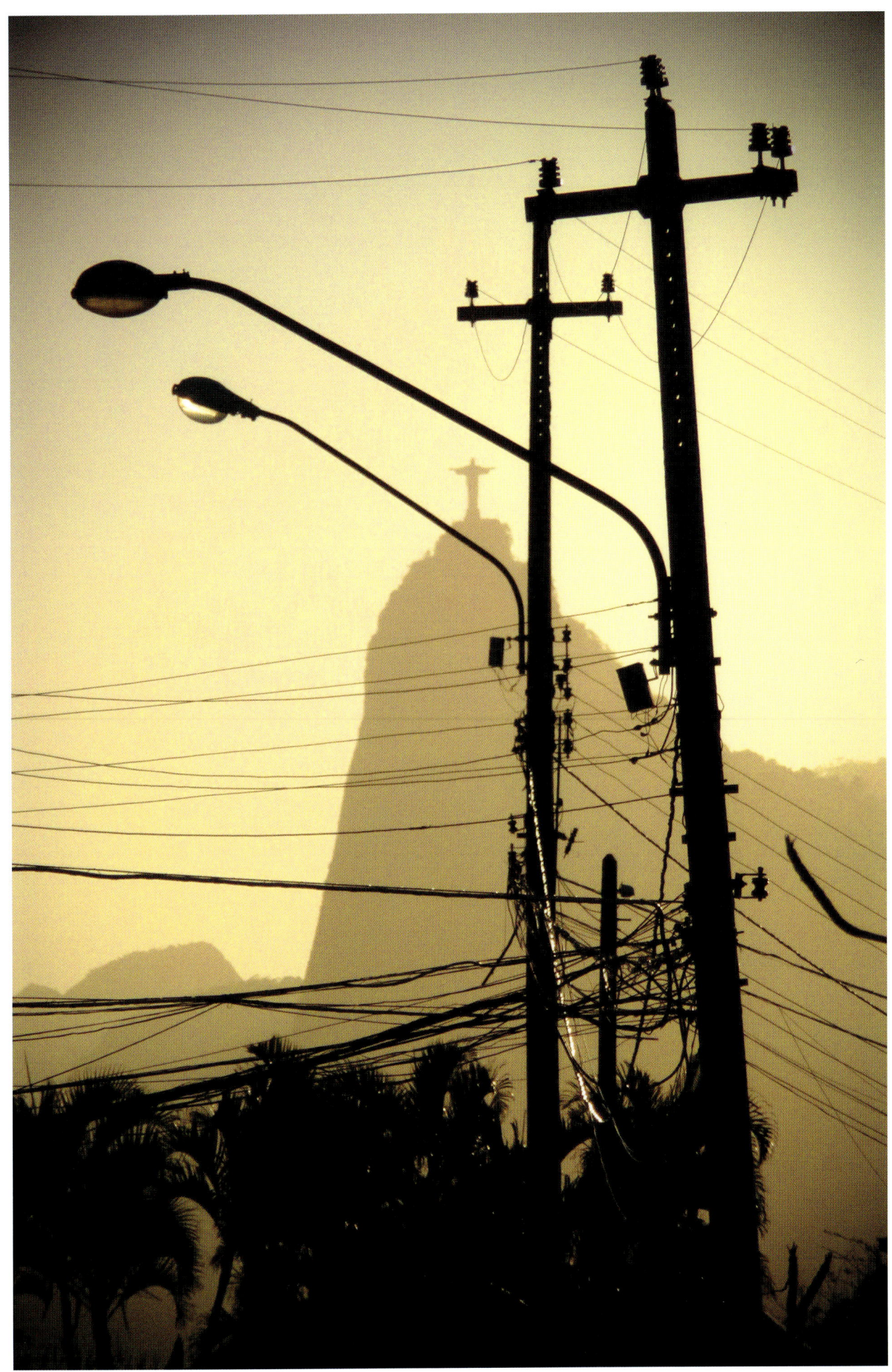

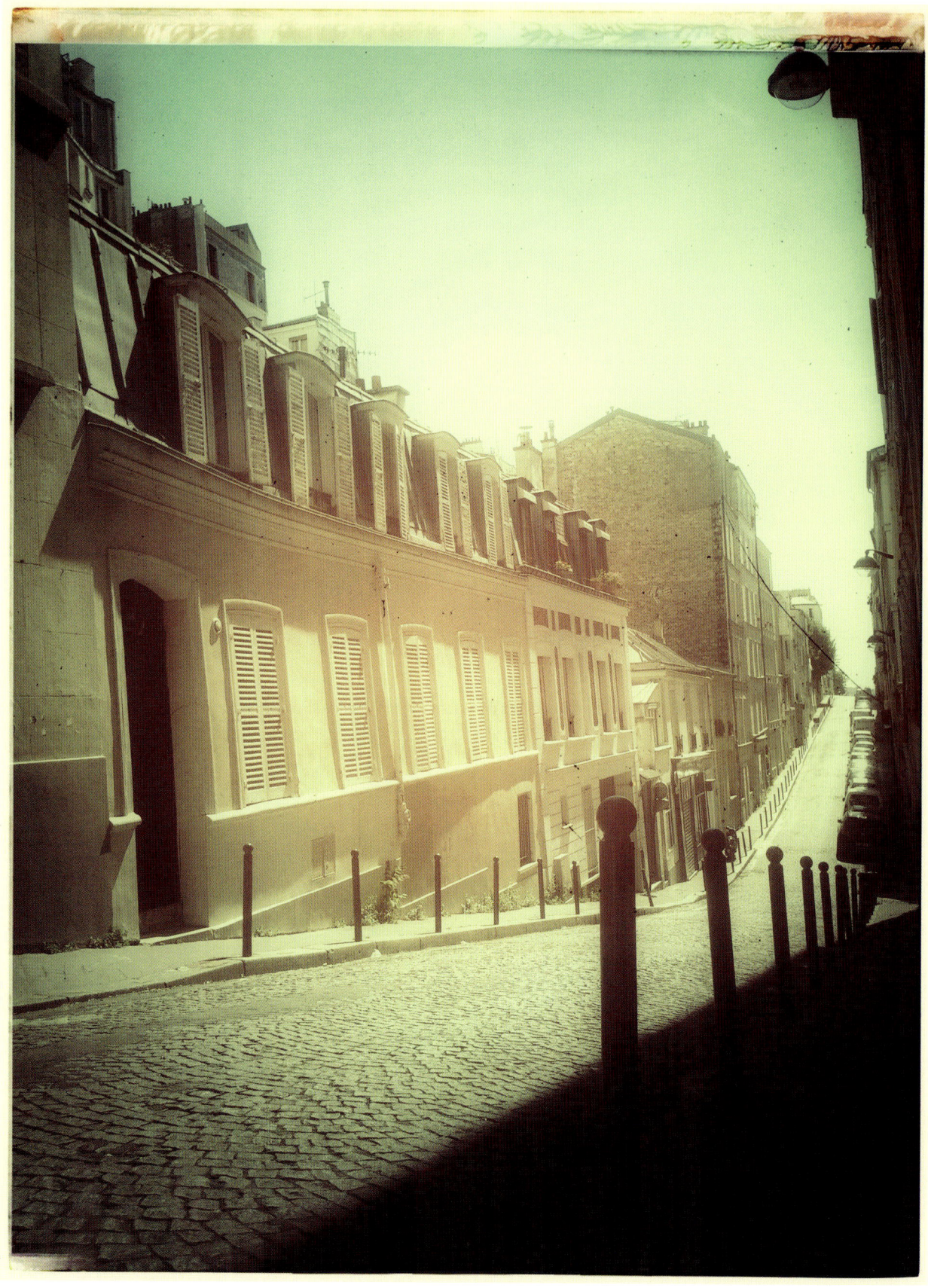

# MONTMARTRE ET UN PEU AU-DELÀ

De la fenêtre de ma chambre, je vois l'endroit où je suis né, voilà maintenant cinquante ans. Autant dire que je n'ai pas beaucoup bougé. La maternité a été remplacée par une école élémentaire mais l'hôpital est toujours là. L'angle est celui d'une vue de Van Gogh vers la banlieue nord-ouest de Paris, qui apparaît au loin.
De l'autre côté, il y a la tour Eiffel, bien sûr, mais aussi la verrière du Grand Palais, où j'allais à l'université dans la seconde moitié des années 80, quand la Sorbonne y était encore installée. On devinera facilement, en voyant mes images, où je vis.
Je n'ai jamais à proprement parler voulu *faire de la photographie*, probablement parce que je n'ai jamais ressenti de passion pour sa dimension technique. Lorsque, à l'occasion d'un voyage à Rome, après quelques essais avec le vieux Kodak de mon père, je me suis emparé du reflex Minolta de mon frère Gustave, j'ai d'abord fait du noir et blanc, simplement parce que l'inverse n'était pas concevable. L'exemple qui m'était fourni alors était celui des petits volumes si bien faits de la collection *Photo Poche*, créée en 1982 ; ils sont toujours soigneusement rangés dans ma bibliothèque : Cartier-Bresson, Lartigue, Atget, Kertesz, Steichen… C'est fiévreusement que je portais mes négatifs Ilford à la Fnac du Forum des Halles et surtout que je venais les récupérer, tirés sous forme de bandes-témoins.
Elles avaient l'avantage d'une certaine intensité due à la taille réduite des images.
Plus tard, je me suis essayé au tirage manuel, grâce à un appareil prêté à durée indéterminée par Pierre, le père de mon amie Claire, de l'agence ImaPress. Mais j'ai dû m'avouer, des années plus tard, que je détestais passer des heures enfermé dans une pièce calfeutrée, le nez dans les vapeurs piquantes des bains. J'ai ensuite expérimenté les diapositives et donc migré vers la couleur : la Corse, la Bulgarie, les Dolomites, Saint-Brévin, Corfou et l'Épire, le Sud marocain, les architectures de Venise et Florence… En Grèce, avec mon ami Fabrice, nous avions aussi utilisé des pellicules 25 ASA qui, elles, étaient

# MONTMARTRE E UN PO' PIÙ IN LÀ

Dalla finestra della camera, vedo il luogo dove sono nato, cinquant'anni or sono. Si può dire che non mi sono spostato molto. Al reparto maternità è subentrata una scuola elementare, ma l'ospedale non è sparito. L'angolazione è quella di una veduta di Van Gogh verso la periferia nord-ovest di Parigi, che si scorge in lontananza. Sull'altro lato c'è la torre Eiffel, ovviamente, ma anche la vetrata del Grand Palais, dove andavo all'università nella seconda metà degli anni '80, quando la Sorbona aveva là una delle sue sedi. Vedendo le mie immagini, si può facilmente indovinare dove vivo.
Non ho mai veramente voluto *fare della fotografia*, probabilmente perché non ho mai provato la seppur minima passione per la sua dimensione tecnica. Quando, in occasione di un viaggio a Roma, dopo qualche prova con la vecchia Kodak di mio padre, mi impossessai della reflex Minolta di mio fratello Gustave, comprata a Trento, cominciai a scattare foto in bianco e nero, semplicemente perché non potevo concepire di fare altrimenti. L'esempio che avevo era quello dei volumetti ottimamente realizzati della collana «Photo Poche», creata nel 1982; sono sempre ordinatamente riposti nella mia biblioteca: Cartier-Bresson, Lartigue, Atget, Kertesz, Steichen… Febbrilmente, portavo i negativi Ilford alla Fnac del Forum des Halles, nel centro di Parigi, o ancora più febbrilmente li recuperavo sotto forma di stampe di piccolo formato chiamate "bandes témoin". Avevano il vantaggio di una discreta intensità dovuta al formato ridotto delle immagini.
Più tardi, ho cercato di stampare da solo le foto, con una macchina prestata a tempo indeterminato da Pierre, il padre della mia amica Claire, dell'agenzia ImaPress. Ma dovetti ammettere, anni dopo, che odiavo trascorrere ore chiuso in una stanza buia, il naso nei vapori acidi dei bagni. Poi ho sperimentato le diapositive e ho cominciato quindi a fare delle foto a colori: la Corsica, la Bulgaria, le Dolomiti, la costa atlantica, Corfù e l'Epiro, il Sud marocchino, le architetture di Venezia e Firenze… In Grecia, con il mio amico Fabrice,

# MONTMARTRE AND JUST BEYOND

From the window of the room, I can see the place where I was born fifty years ago. You could say I haven't moved around much. The maternity ward has been turned into an elementary school, but the hospital is still there. The angle is that of a Van Gogh landscape depicting the north-western outskirts of Paris, which can be made out in the distance.
On the other side is the Eiffel Tower, of course, as well as the glass roof of the Grand Palais, where I attended university in the second half of the 1980s, when the Sorbonne had one of its locations there. Looking at my images, it's easy to tell where I live.
I never really wanted to *do photography*, probably because I've never felt even the tiniest bit of passion for its technical aspects. During a trip to Rome, after a few tries with my father's old Kodak, I got my hands on a Minolta reflex that belonged to my brother Gustave – he'd bought it in Trent – and I began taking photos in black and white, simply because I couldn't conceive of doing otherwise. I followed the example found in the excellent little volumes of the 1982 series *Photo Poche*; they're still neatly ordered in my library: Cartier-Bresson, Lartigue, Atget, Kertesz, Steichen, etc. I would feverishly bring my Ilford negatives to the Fnac in Forum des Halles, in downtown Paris, and even more feverishly I reclaimed them in the form of small-format prints called "bandes témoin". They offered the benefit of having a good intensity due to the smaller format of the images.
Later, I tried to print the photos on my own using a machine on indefinite loan from Pierre, the father of my friend Claire at the agency ImaPress. But I had to admit, years later, that I hated spending hours shut up in a dark room with the smell of the acid fumes from the baths. Then I experimented with slides and thus I began to take colour photos: Corsica, Bulgaria, the Dolomites, the Atlantic coast, Corfu and Epirus, the south of Morocco, the architecture of Venice and Florence. In Greece, my friend Fabrice and I used 25 ASA films that were really

réellement convaincantes mais qu'on ne trouve plus, j'imagine. Elles apportaient un degré de nuances que je n'ai jamais retrouvé. Puis je me suis lassé des voyages avec boîtiers, objectifs, trépied et Catherine m'a offert un petit Minox compact, optique Zeiss. Très beau. Et finalement trop peu utilisé. Il était d'une qualité parfaite mais je me sentais limité par sa focale fixe. Entre le grand-angle et le téléobjectif, ma préférence est toujours allée indubitablement au second tant les déformations produites par le premier me rebutaient.

On me dit que Photoshop a été créé en 1988 mais je n'en ai saisi l'intérêt qu'en 2004, grâce à Raphaël Salzedo, de l'école d'architecture Paris-Malaquais. Nous étions à Urbino, en mission photographique pour l'exposition « Leon Battista Alberti » (inventeur de la *camera obscura*?), lorsqu'il m'illustra les possibilités de ce logiciel, qui permettait de traiter tout ce qui, pour un simple détail, peut condamner une image. Pendant plusieurs années encore, je me suis pourtant obstiné à faire de l'argentique, mais en scannant mes négatifs et en retouchant les photos. C'était à l'époque de notre arrivée aux Petites-Dalles, sur la côte d'Albâtre, en Normandie – le village d'adoption de Jeanloup Sieff, où l'on rencontre toujours des photographes et des artistes de grande qualité. Ce n'est qu'en utilisant mon premier téléphone avec appareil intégré, en 2007, que j'ai mesuré combien le numérique était plus confortable. L'année suivante, j'ai acheté un Lumix de Panasonic, juste avant de partir à Naples et d'être pris d'une passion passagère pour l'architecture moderne parisienne. Depuis, je ne suis revenu à l'argentique que pour profiter de mes deux ou trois Diana, ces appareils-jouets qui produisent de manière aléatoire des défauts parfois poétiques. Mais l'utilisation des Diana elle-même a été dépassée par le recours aux logiciels de retouches, puis aux filtres, qui, à volonté, se chargent d'introduire dans l'image précisément tout ce qu'on s'était efforcé pendant des décennies d'en retirer : vignetage, flou, distorsion, saturation, infiltration de lumière, rayures, etc., d'abord Toycamera, Poladroid, TiltShiftMaker, puis les filtres de Snapseed ou d'Instagram. J'ai découvert tout cela entre 2010 et 2013, en cherchant à mettre tous les deux ou trois jours de nouvelles photos sur mon blog des *Petites-Dalles au fil des jours*.

usammo pellicole 25 ASA che erano veramente convincenti, ma immagino non esistano più. Offrivano una scala di sfumature che non ho mai ritrovato. Poi mi stufai di girare con tanto di macchine, obbiettivi, treppiede, filtri, e Catherine mi regalò una piccola Minox compatta, ottica Zeiss. Bellissima. E in fin dei conti troppo poco usata. La qualità era perfetta ma mi sentivo limitato dalla fissità della focale. Dovendo scegliere tra il grandangolo e il teleobbiettivo, ho sempre preferito il secondo senza alcun dubbio, provando una certa repulsione per le distorsioni prodotte dal primo. Mi dicono che Photoshop è stato creato nel 1988 ma ho capito quanto fosse interessante solo nel 2004, grazie a Raphaël Salzedo, della scuola di architettura di Parigi-Malaquais. Eravamo a Urbino per una missione fotografica in preparazione della mostra *Leon Battista Alberti* (inventore della camera oscura?), quando mi dimostrò quanto fosse utile questo software, soprattutto per ridurre o eliminare tutti i problemi, anche minimi, che possono guastare una foto. Per qualche anno ancora, però, non sono riuscito a rinunciare ai negativi, che scannerizzavo per poi ritoccare le immagini. Era l'epoca del nostro arrivo nel paesino delle Petites-Dalles, sulla costa d'Alabastro, in Normandia – il villaggio d'adozione di Jeanloup Sieff e dove si incontrano ancora fotografi e artisti di grande valore.

Solo usando il mio primo telefonino con macchina fotografica integrata, nel 2007, mi sono reso conto di quanto la fotografia digitale fosse più comoda. L'anno dopo, comprai una Lumix di Panasonic, subito prima di partire per Napoli e di essere colto da una passione passeggera per l'architettura modernista parigina. Da allora sono tornato alla foto analogica solo per approfittare delle mie due o tre Diana, macchine-giocattolo che producono casualmente difetti a volte molto poetici. Ma lo stesso uso delle Diana è stato travolto dai software di fotoritocco dapprima, poi dai filtri che introducono nelle immagini proprio ciò che da sempre si è cercato di eliminare: vignettatura, sfocatura, distorsioni, saturazione, infiltrazioni di luce, graffi, ecc. Per cominciare Toycamera, Poladroid, TiltShiftMaker, poi i filtri di Snapseed o Instagram. Ho scoperto tutto questo tra il 2010 e il 2013, mentre cercavo di tenere aggiornato ogni due o tre giorni il mio blog *Les Petites-Dalles au fil des jours*.

quite impressive, but I imagine they no longer exist. They offered a range of shades that I have yet to find again. Then I got tired of travelling with so many cameras, lenses, tripods, and filters, and Catherine gave me a compact little Minox with Zeiss lenses. It was gorgeous. And used far too little, all told. The quality was perfect, but I felt limited by its prime lens. When forced to choose between a wide-angle and a telephoto lens, I have always preferred the latter without hesitation, as I feel a certain repulsion towards the distortions caused by the former.

They tell me that Photoshop was created in 1988, but I only realised how interesting it was in 2004, thanks to Raphaël Salzedo of the Paris-Malaquais architecture school. We were in Urbino for a shoot in preparation for an exhibition on Leon Battista Alberti (inventor of the *camera obscura*?) when he showed me how useful the programme was, especially for reducing or removing all the problems – even the smallest ones – that could ruin a photo. But for some years after that, I never managed to give up using negatives, which I would scan so as to retouch the images later. Those were the days of our arrival in the little town of Les Petites-Dalles, on the Alabaster coast in Normandy – Jeanloup Sieff's adopted village, where one can still encounter photographers and artists of a high calibre.

Only when I used my first mobile phone with an integrated camera in 2007 did I realise how much more convenient digital photography was. The following year I bought a Panasonic Lumix, just before leaving for Naples and getting caught up in a fleeting passion for Parisian modernist architecture. Since then, I've only ever returned to analogue photography to make use of my two or three Diana cameras, toy cameras that produce random defects that are at times very poetic. But the use of Diana cameras has been upended, firstly by photo retouching software, and then by filters that bring into the images the very things we have always sought to eliminate: vignetting, blurring, distortions, over-saturation, light leaks, scratches, etc., first through with Toycamera, Poladroid, and TiltShiftMaker, and then the filters on Snapseed or Instagram. I discovered all this between 2010 and 2013, when I was trying to update my blog *Les Petites-Dalles au fil des jours* every two or three days.

Aujourd'hui, je fais plus de photos avec mon téléphone Xperia qu'avec mes Lumix.
Une image n'est jamais la vérité, et croire qu'en faisant des retouches on falsifie l'image est simplement naïf. Une photo est une interprétation du réel et une photo retouchée n'en est qu'une interprétation alternative, parfois plus proche de ce qu'on a vu, parfois plus parlante. Il faut admettre que la beauté n'est pas seulement dans le cadrage, la composition, l'harmonie, les contrastes, elle peut être aussi dans une manière hasardeuse d'abîmer l'image, de la rendre moins lisible pour la rendre plus émouvante en se concentrant sur l'essentiel. À cet égard, il ne s'agit que d'un retour au *pictorialisme*, donc aux origines de la photographie. Je me demande parfois si je ne regretterai pas un jour d'avoir détérioré ainsi mes fichiers mais lorsque je compare l'image brute et l'image retouchée, pour un temps, mes doutes s'évanouissent.

Oggi, uso più il mio smartphone Xperia che non le mie Lumix.
Un'immagine non è mai la verità, e pensare che ritoccandola la si falsifichi è semplicemente ingenuo. Una foto è un'interpretazione della realtà e una foto ritoccata non è altro che un'interpretazione alternativa, a volte più prossima a ciò che si è visto, a volte più eloquente. Bisogna ammettere che la bellezza non è solo nell'inquadratura, nella composizione, nell'armonia, nei contrasti; può anche situarsi nel danneggiamento casuale dell'immagine, che la rende meno leggibile per renderla più commovente, focalizzando l'attenzione su ciò che conta. Da questo punto di vista, si tratta solo di un ritorno al pittorialismo, quindi alle origini della fotografia. Mi chiedo a volte se non rimpiangerò un giorno l'aver danneggiato così i miei file, ma quando metto a confronto l'immagine originale e l'immagine ritoccata, per un pò, i miei dubbi svaniscono.

Today, I use my Xperia smartphone more than my Lumix cameras.
An image is never the truth, and the idea that you falsify an image by retouching it is simply naïve. A photo is an interpretation of reality, and a retouched photo is nothing more than an alternative interpretation, one that is sometimes closer to what we've seen, sometimes more eloquent. We need to accept that beauty is not just in the framing, the composition, the harmony, or the contrasts; it can also be in the random damaging of the image, which makes it less legible so as to make it more moving, focusing attention on what counts. From this point of view, it's simply a return to pictorialism, and therefore to the origins of photography. There are times I wonder whether someday I will regret having damaged my files like this, but when I compare the original image to the retouched one, just for a moment, my doubts vanish.

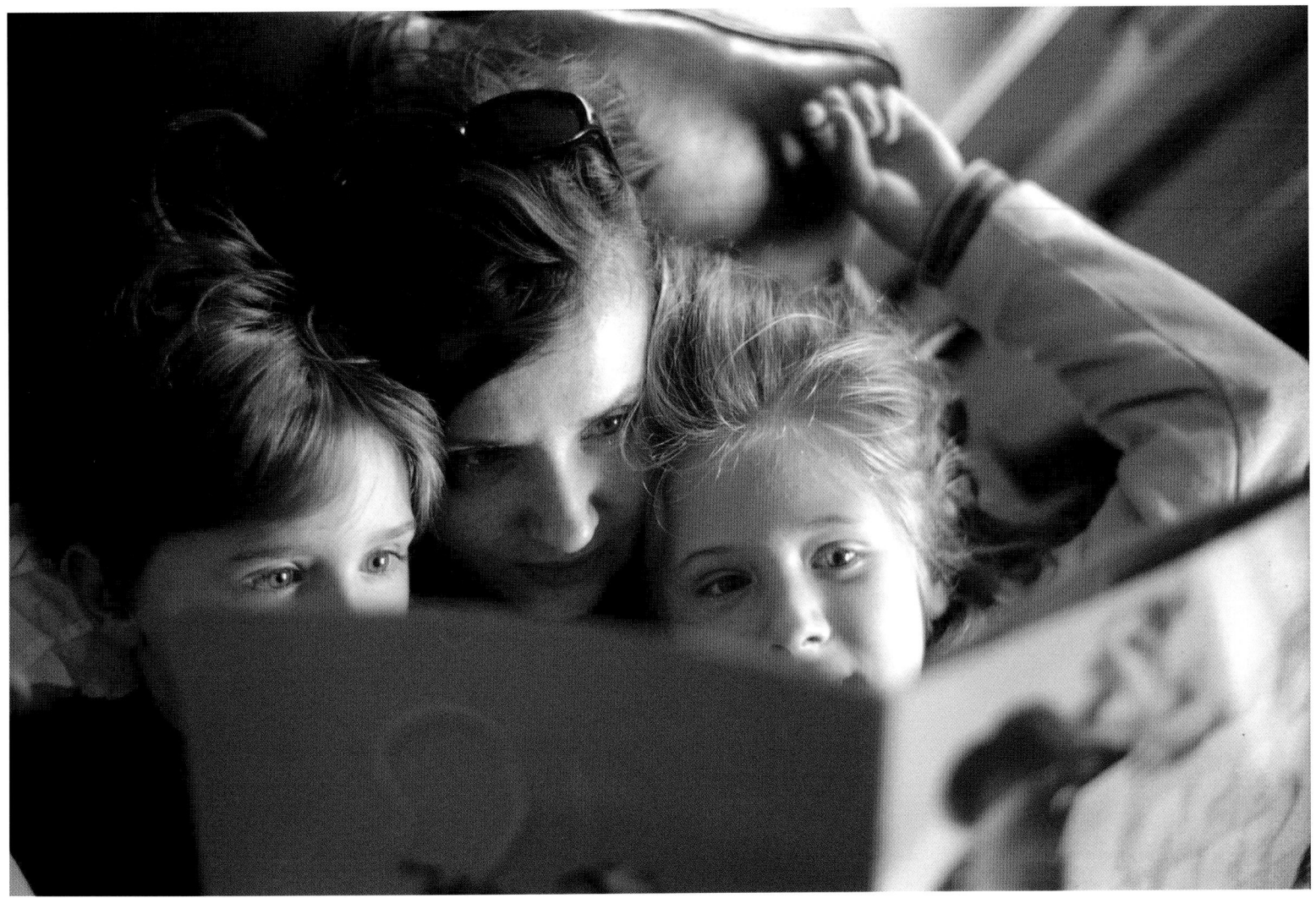

PARIS, LECTURE EN FAMILLE | PARIGI, LETTURE IN FAMIGLIA | PARIS, READING WITH THE FAMILY | 04.2006

Je n'ai en général pas utilisé les filtres actuels pour modifier des images anciennes ; on remarquera aussi que, tout en ne vouant pas un culte particulier au cadrage d'origine, je l'ai presque toujours laissé intact dans mes photos d'avant Photoshop.

Il n'est pas certain qu'on retrouve tout ce dont je parle dans la sélection qui suit. J'ai par exemple beaucoup aimé faire des photos de nuit, à Montmartre, à Sofia ou aux Petites-Dalles, mais il n'y en a que très peu ici. En tout état de cause, on découvrira simplement ce qu'a été et est encore mon rapport à la photographie.

Tout au long de ces années, j'ai eu des préférences pour certaines de mes images, tirées en grand, qu'il s'agisse du noir et blanc ou de la couleur. Plusieurs ont été imprimées en 2001 dans le petit catalogue de l'exposition personnelle *Tout est en italique*. C'est en recevant un album du sublime photographe

Come linea di principio, non uso mai filtri attuali per modificare immagini di venti o trent'anni fa; inoltre, anche senza voler ad ogni costo conservare l'inquadratura di origine, l'ho quasi sempre rispettata nelle mie foto anteriori a Photoshop.

Non sono sicuro che in questa selezione si ritrovino tutte le cose di cui parlo. Ad esempio ho scattato con grandissimo piacere delle foto notturne, a Montmartre, a Sofia, in Bulgaria, e nelle Petites-Dalles, ma ce ne sono pochissime qui. In ogni caso, si può scoprire quale è stato e quale è ancora il mio rapporto con la fotografia.

Durante tutti questi anni ho accumulato una serie di immagini preferite, stampate in grande, a colori o in bianco e nero. Più d'una è confluita nel piccolo catalogo della mostra personale *Tout est en italique* del 2001. È stato quando ho ricevuto un volume del sublime fotografo di Hong Kong, Fan Ho, che mi è venuta l'idea di costituire

As a rule of thumb, I never use current filters to alter images taken twenty or thirty years ago; what's more, though I don't aim to preserve the original framing at any cost, I have almost always maintained it in my pre-Photoshop pictures.

I'm not sure whether this selection includes all the things I talk about. For example, I really enjoyed taking night-time photos in Montmartre, in Sofia, Bulgaria, and in Les Petites-Dalles, but there are very few of them here. In any case, they reveal what has been, and what still is, my relationship with photography. Throughout all these years I've accumulated a series of favourite images, printed large, in colour or black and white. Several of them came together in the little catalogue for my 2001 solo show *Tout est en italique*. When I received a book by the sublime photographer from Hong Kong, Fan Ho, I got the idea to form my own

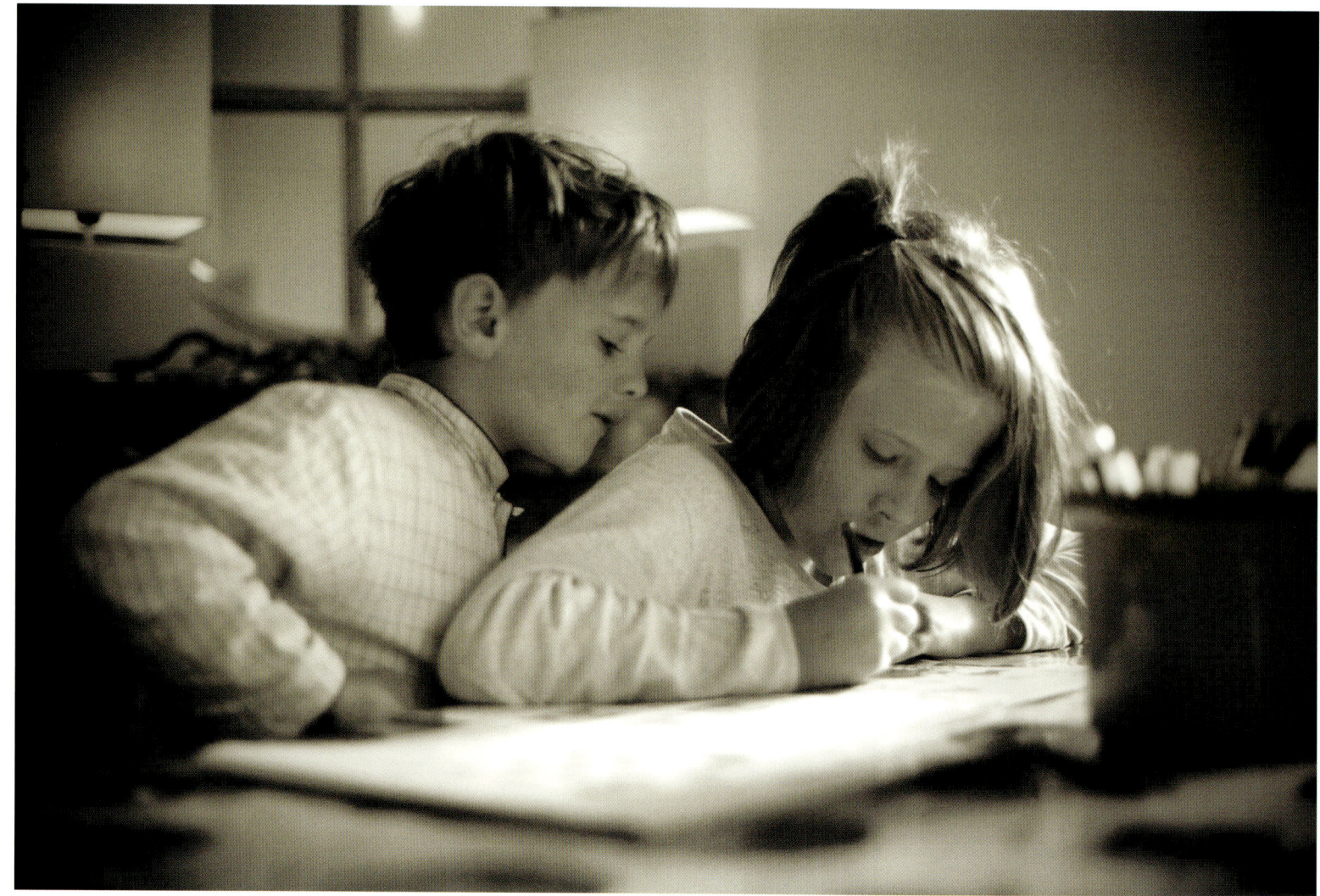

LES PETITES-DALLES, EXERCICES D'ÉCRITURE | LES PETITES-DALLES, ESERCIZI DI SCRITTURA | LES PETITES-DALLES, WRITING EXERCISES AT HOME | 08.2005

de Hong-Kong Fan Ho que l'envie est venue de faire une modeste collection de ce que je ne peux pas appeler un travail et qui a agréablement accompagné ces trente dernières années.

Une image par trimestre est une moyenne exigeante. Sélectionner un peu plus de 120 images ne s'est pas fait sans difficulté et il a bien fallu éliminer de nombreux voyages pour conserver à l'ensemble sa cohérence. Choisir, c'est renoncer, et le fait est que je suis plus à l'aise avec des représentations de ce que je connais bien. L'enchaînement n'obéit pas à l'ordre chronologique parce que je ne suis pas certain que mes photos d'il y a trente ans aient déjà pris de vrais accents *vintage*. Il y a donc trois grands regroupements autour des lieux où je me sens chez moi : Paris et Montmartre, Les Petites-Dalles et la France, l'Italie et d'autres voyages, entre lesquels s'intercalent quelques associations (le train, etc.). L'ensemble se termine à Rio de Janeiro, pour moi aussi la vraie *cidade maravilhosa*.

Je n'ai pas de théorie de la photographie et ai acquis la conviction que la théorie n'a à peu près aucune importance. Sur le principe, j'aime penser que j'évite une certaine trivialité – ce qui est trop simple, évident, monté, ce qui est trop conceptuel ou fabriqué, des effets trop appuyés – même si bien sûr je n'y échappe pas. Si j'ai cru à certains moments avoir trouvé une recette pour faire une bonne image et constituer ainsi des séries, les faits se sont toujours chargés de me donner tort : la première photo était bonne, les autres n'étaient que la répétition peu inspirée d'un procédé. On ne trouvera donc pas ici des séries formellement cohérentes, même lorsque les images sont regroupées par thème. En somme, je ne réfléchis plus à ce que je fais et je ne m'interdis rien. C'est a posteriori que j'observe des constantes, des régularités, dans la forme ou dans l'intention. Mais penser au rôle joué par le hasard dans la réalisation des meilleurs clichés ne peut que laisser songeur.

MICHEL PAOLI

una mia modesta raccolta di ciò che non posso chiamare un lavoro e che ha piacevolmente accompagnato questi ultimi trent'anni.

Un'immagine per trimestre è una media esigente. Selezionare più o meno 120 scatti non è stato facile e ho dovuto eliminare molti viaggi per conservare la coerenza dell'insieme. Scegliere vuol dire rinunciare, e il fatto è che sono più a mio agio con la rappresentazione di cose che conosco bene. La sequenza non corrisponde all'ordine cronologico, perché non sono convinto che le mie foto di trent'anni fa abbiano già acquisito una vera dimensione vintage. Vi sono quindi tre grandi raggruppamenti attorno ai luoghi dove mi sento a casa: Parigi e Montmartre, Les Petites-Dalles e la Francia, l'Italia e qualche altro viaggio, con, intercalate, altre associazioni (il treno, ecc.). Il tutto si chiude a Rio de Janeiro, che, anche per me, è la vera *cidade maravilhosa*.

Non ho nessuna teoria della fotografia e ho acquisito la convinzione che la teoria conti poco o nulla. Come principio, mi piace pensare di aver evitato una certa trivialità – le cose troppo semplici, troppo ovvie, sistemate apposta, ciò che è troppo concettuale o messo in scena, gli effetti troppo marcati –, anche se naturalmente non ho potuto sempre scampare a questo pericolo. Se, in certi momenti, ho potuto pensare di aver trovato un trucco per fare una bella foto e costituire così una serie, i fatti si sono sempre presi la briga di dimostrarmi che mi sbagliavo: la prima foto era bella, le altre erano solo la ripetizione poco ispirata di un processo. E dunque, non si troveranno qui delle serie formalmente coerenti, anche quando le immagini sono raggruppate tematicamente. Insomma, non rifletto più a quello che faccio e non mi proibisco nulla. Solo a posteriori osservo delle costanti, una certa regolarità, nella forma o nell'intenzione. Ma il ruolo svolto dal caso nella realizzazione degli scatti più belli non può che lasciare pensierosi.

MICHEL PAOLI

modest collection of what I can't call work, but rather what has been my pleasant companion these last thirty years.

One image for every three months is a demanding average. It wasn't easy to select roughly 120 shots, and I had to leave out a lot of trips to maintain consistency as a whole. Choosing implies giving some things up, and the fact is I'm more comfortable representing things I know well. The sequence is not in chronological order, because I'm not convinced that my photos from thirty years ago have already acquired a truly vintage aspect. Therefore, there are three large groupings around the places where I feel at home: Paris and Montmartre, Les Petites-Dalles and France, Italy and some other trips, with other associations, such as trains, interspersed among them. It all ends in Rio de Janeiro, which to me really is the *cidade maravilhosa*.

I have no theory on photography and I've acquired the belief that theory counts for little or nothing. On principle, I like to think that I've avoided a certain triviality – things that are too simple, too obvious, purposefully arranged, that which is too conceptual or contrived, effects that are too dramatic – though, naturally, I haven't always managed to escape such dangers. Whenever I think I've succeeded in finding a trick for taking a beautiful photo and thus building a series, reality has always taken it upon itself to show me I was wrong: the first photo was beautiful, while the others were only the less-inspired repetition of a process. And therefore, formally consistent series won't be found here, even when the images are grouped by theme. Basically, I no longer reflect on what I do, and I forbid myself nothing. It is only later that do I notice some constants, a certain regularity, in the form or in the intention. But the role played by chance in creating the most beautiful shots must necessarily lead to reflection.

MICHEL PAOLI

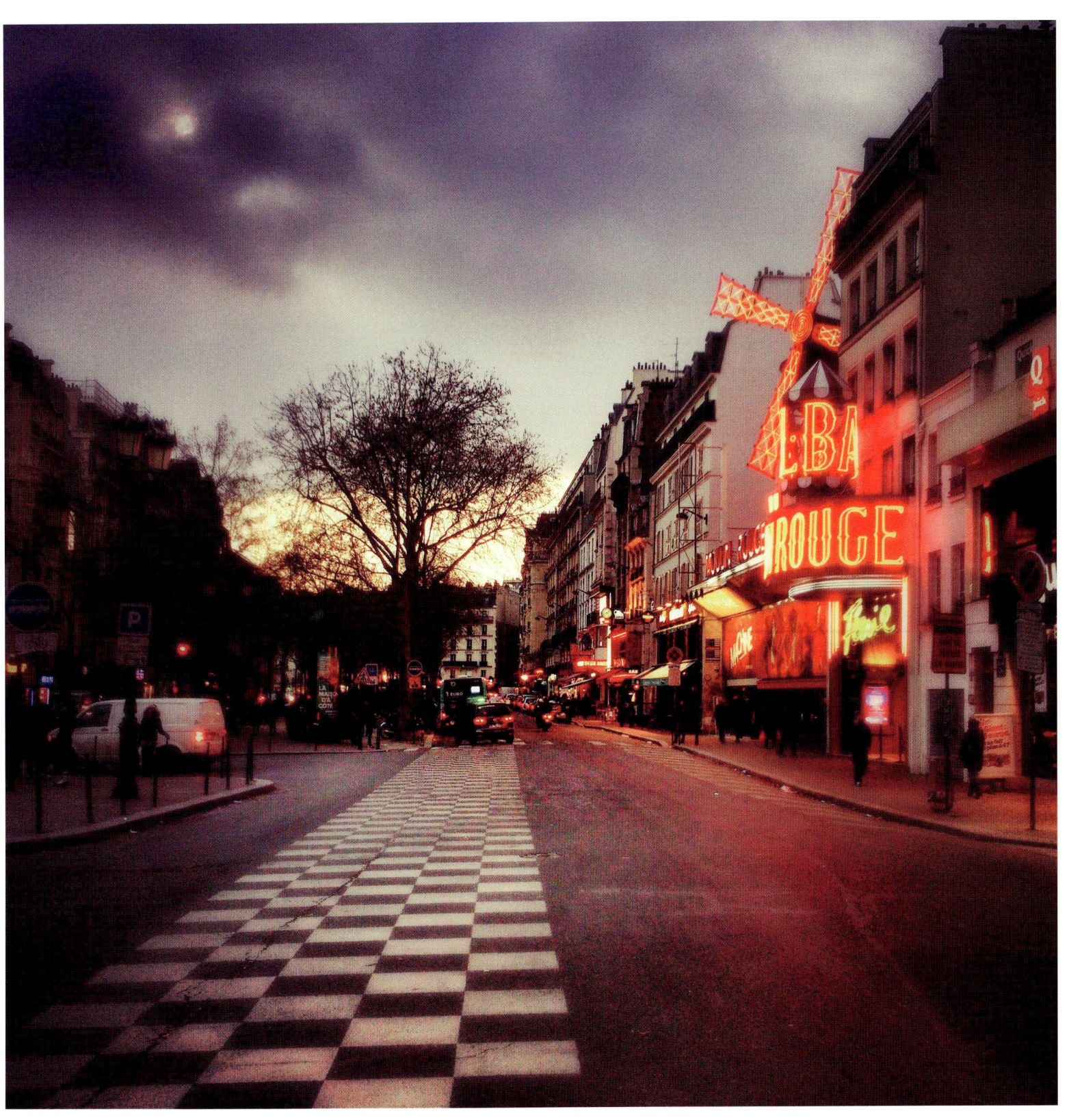

PARIS, BOULEVARD DE CLICHY AVEC LE MOULIN ROUGE | PARIGI, BOULEVARD DE CLICHY CON IL MOULIN ROUGE | PARIS, BOULEVARD DE CLICHY, WITH THE MOULIN ROUGE | 02.2015

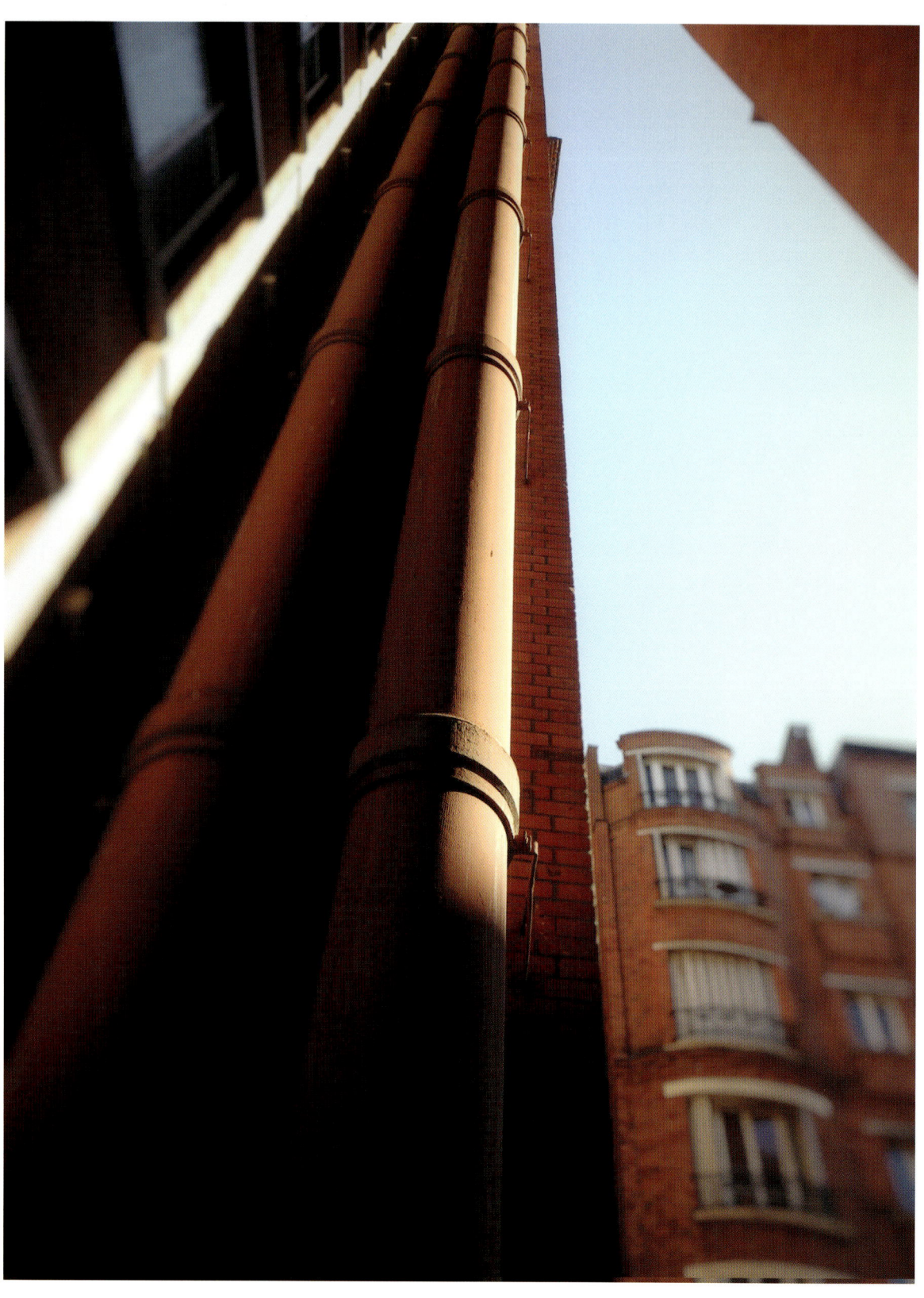

PARIS, COURS D'IMMEUBLE ANNÉES 30, RUE LAMARCK | PARIGI, CORTE DI UN CASEGGIATO ANNI '30, RUE LAMARCK |
PARIS, COURTYARD OF A BUILDING FROM THE 1930S, RUE LAMARCK | 06.2013

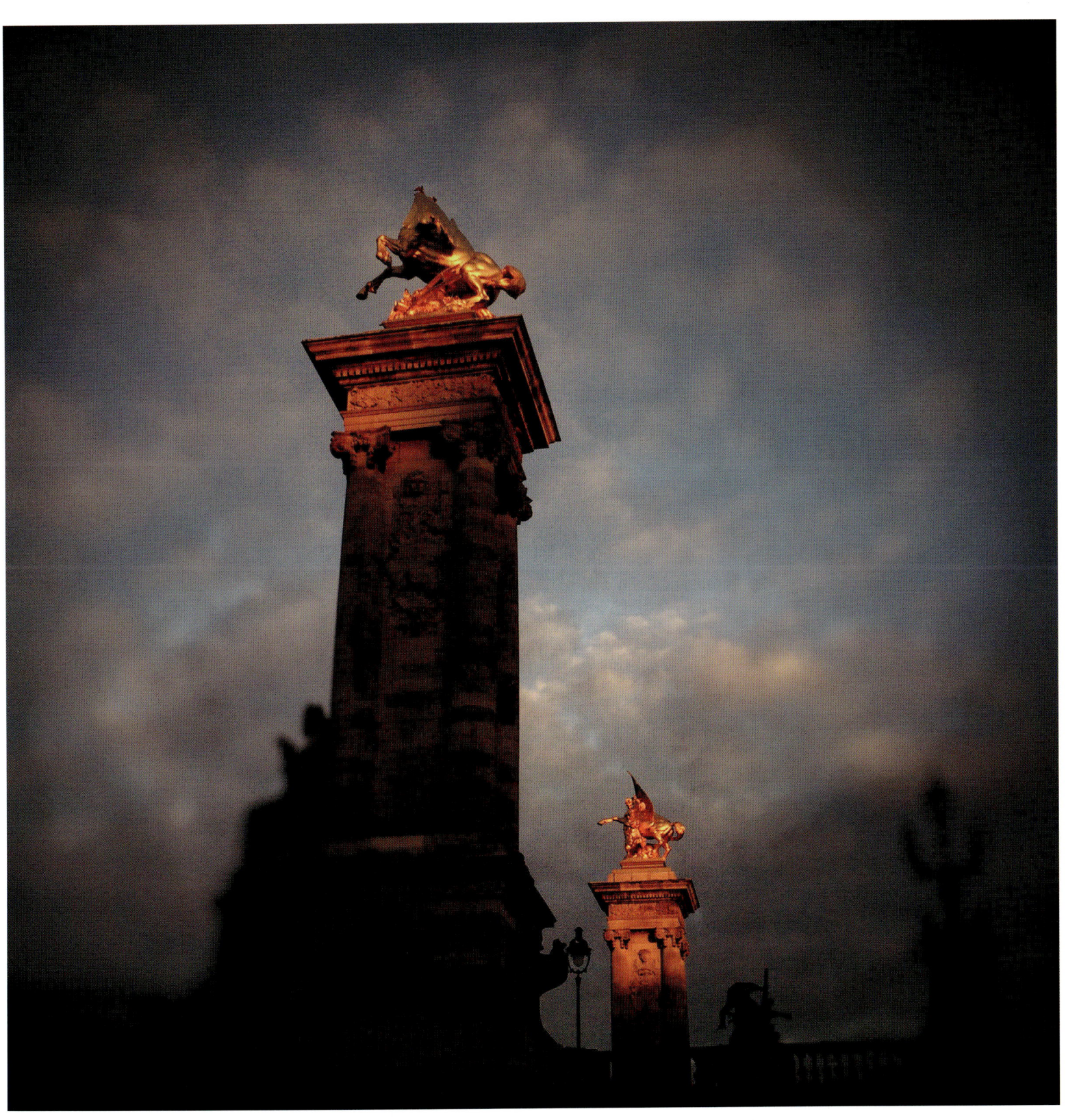

PARIS, PONT ALEXANDRE III | PARIGI, PONT ALEXANDRE III | PARIS, PONT ALEXANDRE III | 11.2015

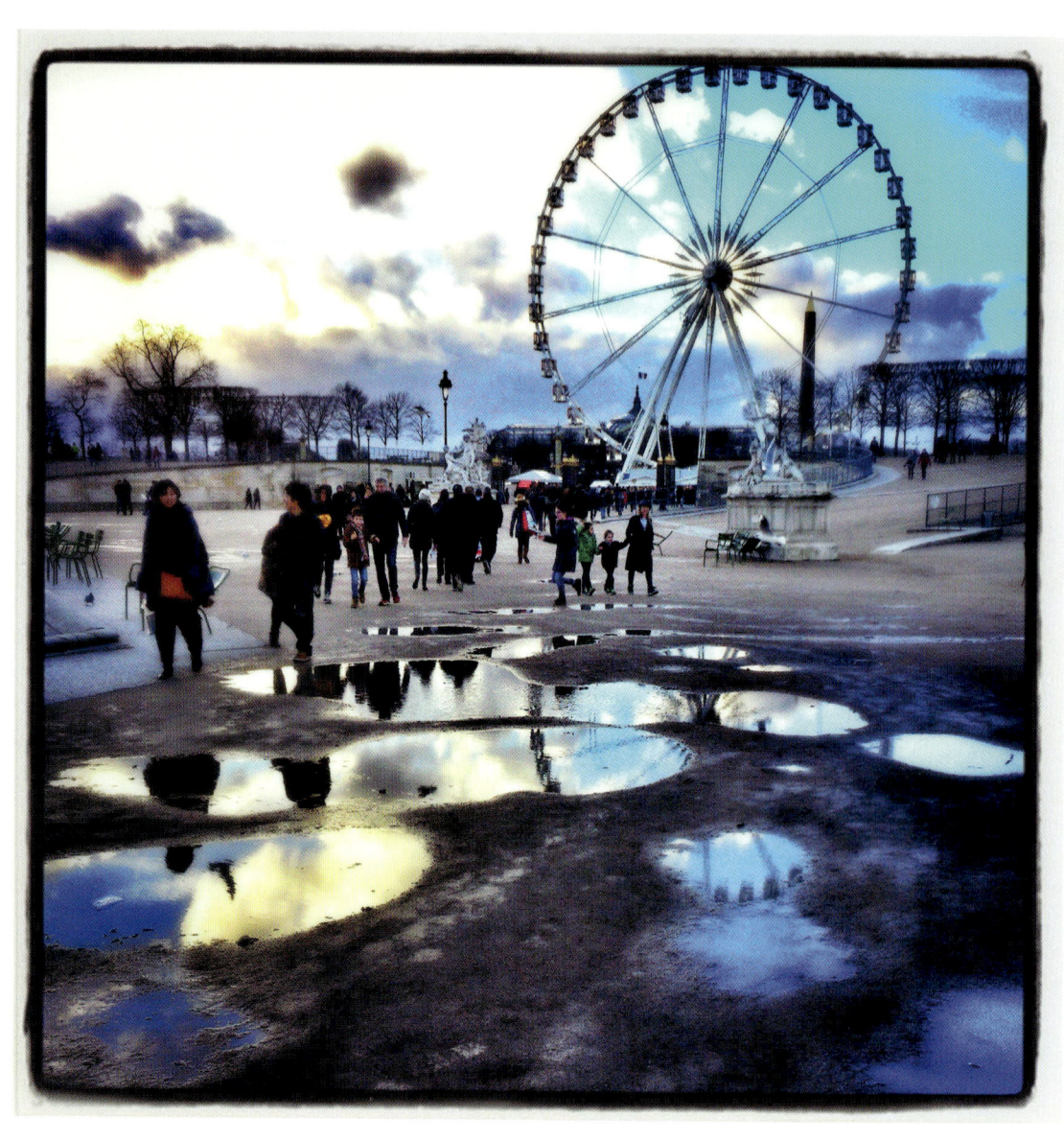

PARIS, JARDIN DES TUILERIES | PARIGI, GIARDINO DELLE TUILERIES | PARIS, TUILERIES' GARDEN | 02.2014

PARIS, STATION DU MÉTROPOLITAIN | PARIGI, STAZIONE DI METRÒ | PARIS, METRO'S STATION | 03.1991

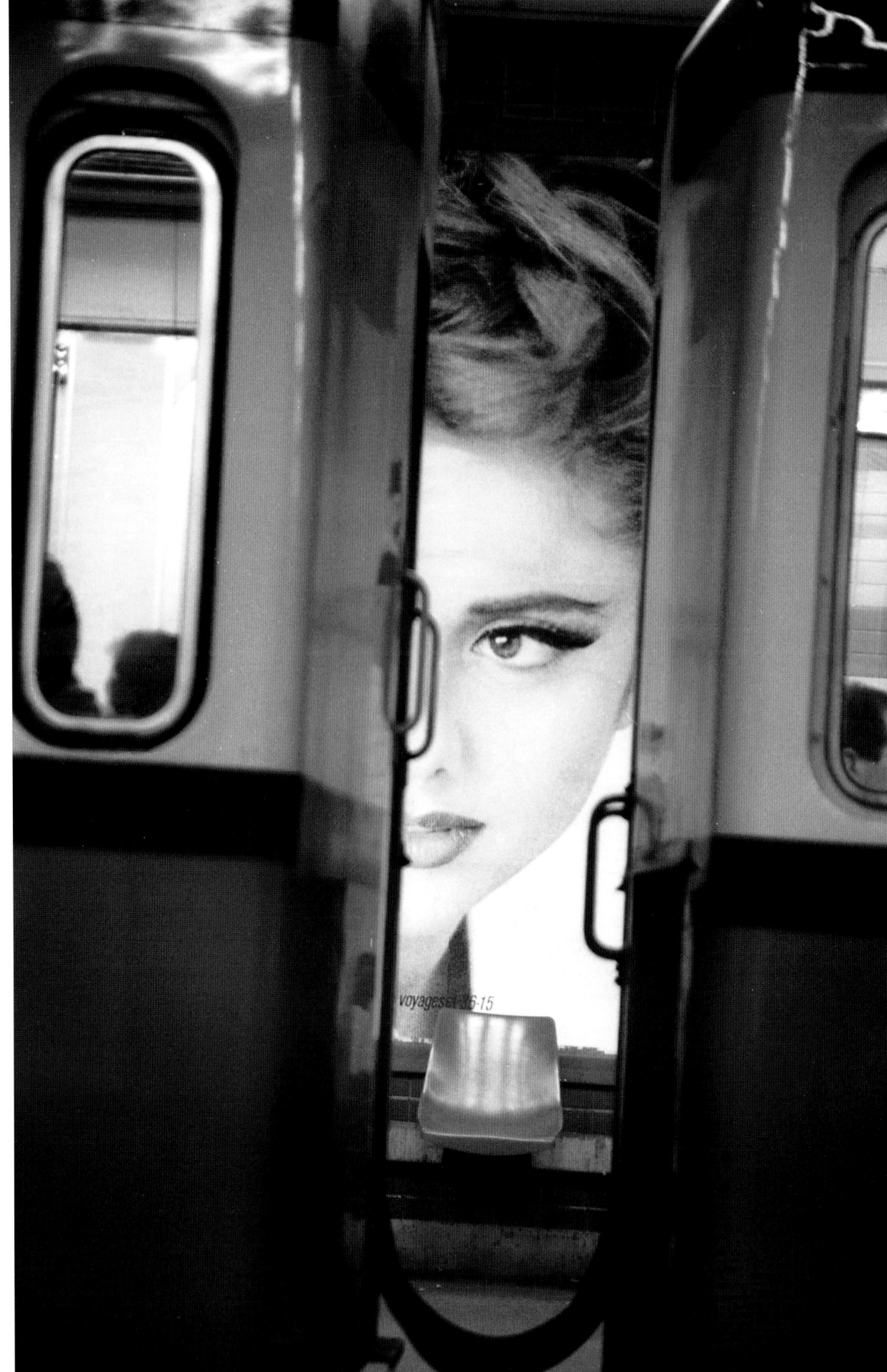

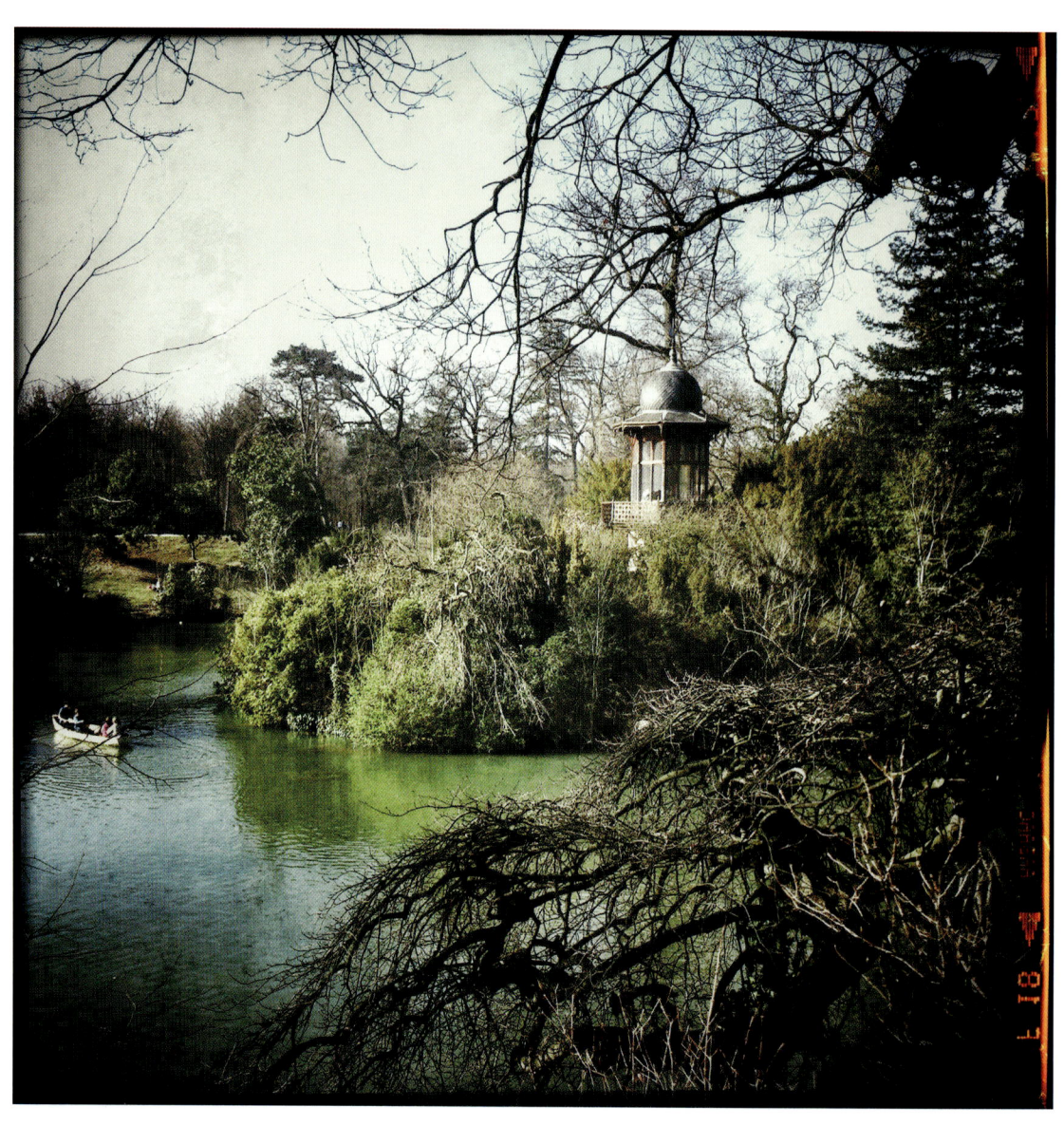

PARIS, BOIS DE BOULOGNE | PARIGI, BOIS DE BOULOGNE | PARIS, BOIS DE BOULOGNE | 03.2014

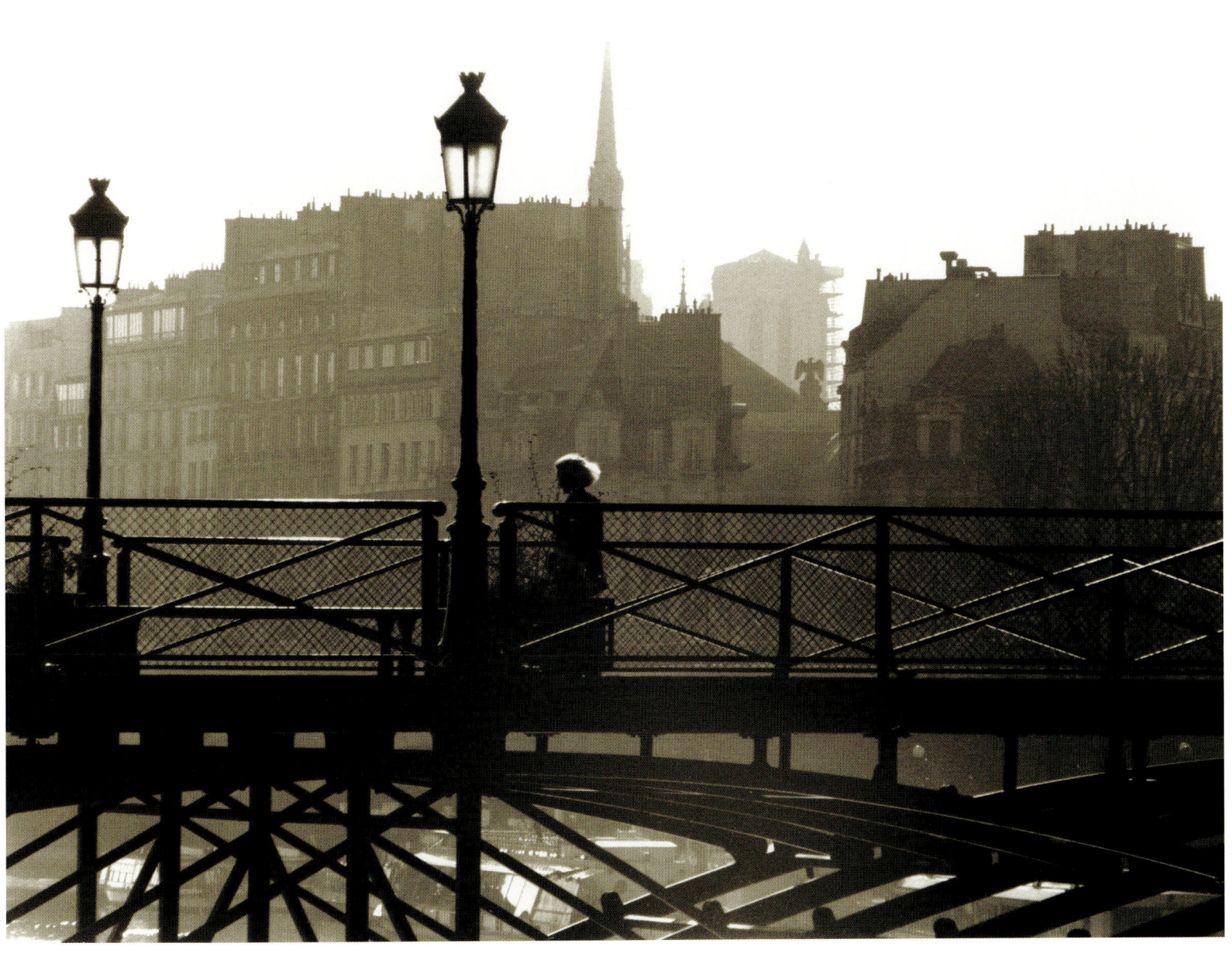

PARIS, PONT DES ARTS | PARIGI, PONT DES ARTS | PARIS, PONT DES ARTS | 04.1993

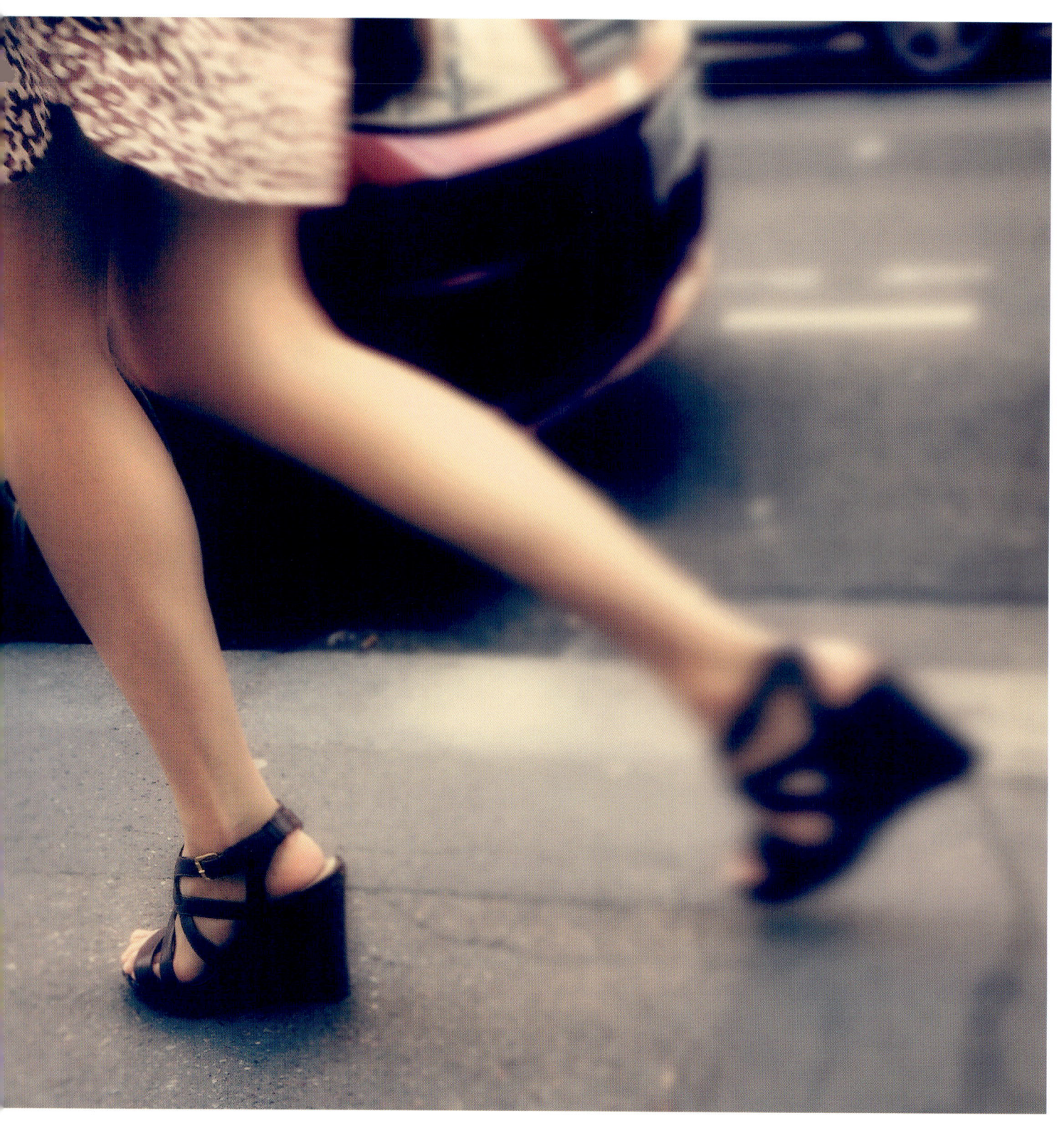

PARIS, RUE LAMARCK | PARIGI, RUE LAMARCK | PARIS, RUE LAMARCK | 07.2015

PARIS, ANCIENNE ENTRÉE DE LA BIBLIOTHÈQUE NATIONALE, RUE RICHELIEU | PARIGI, INGRESSO VECCHIO DELLA BIBLIOTHÈQUE NATIONALE, RUE RICHELIEU | PARIS, FORMER ENTRANCE OF THE BIBLIOTHÈQUE NATIONALE, RUE RICHELIEU | 10.1991

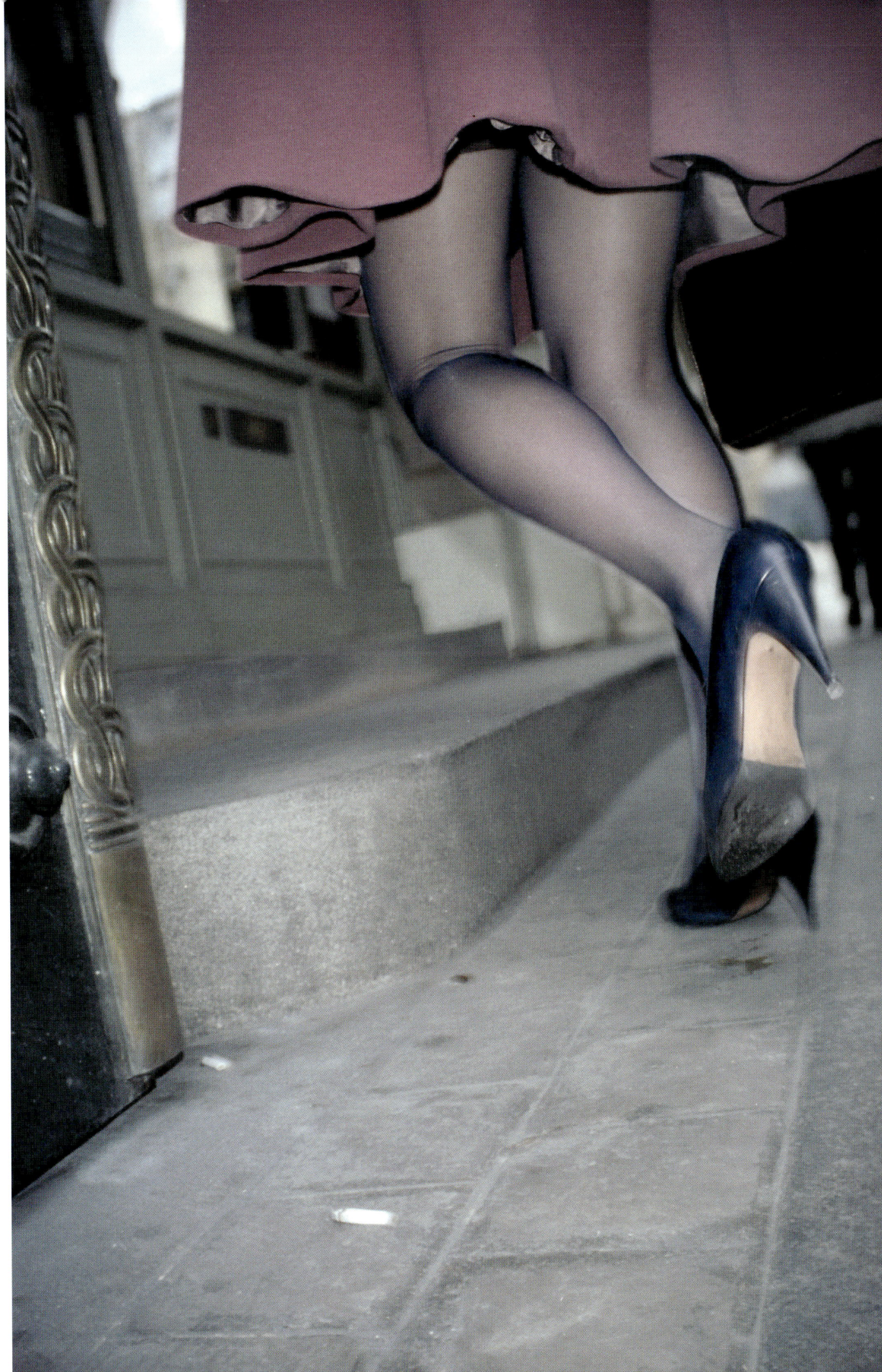

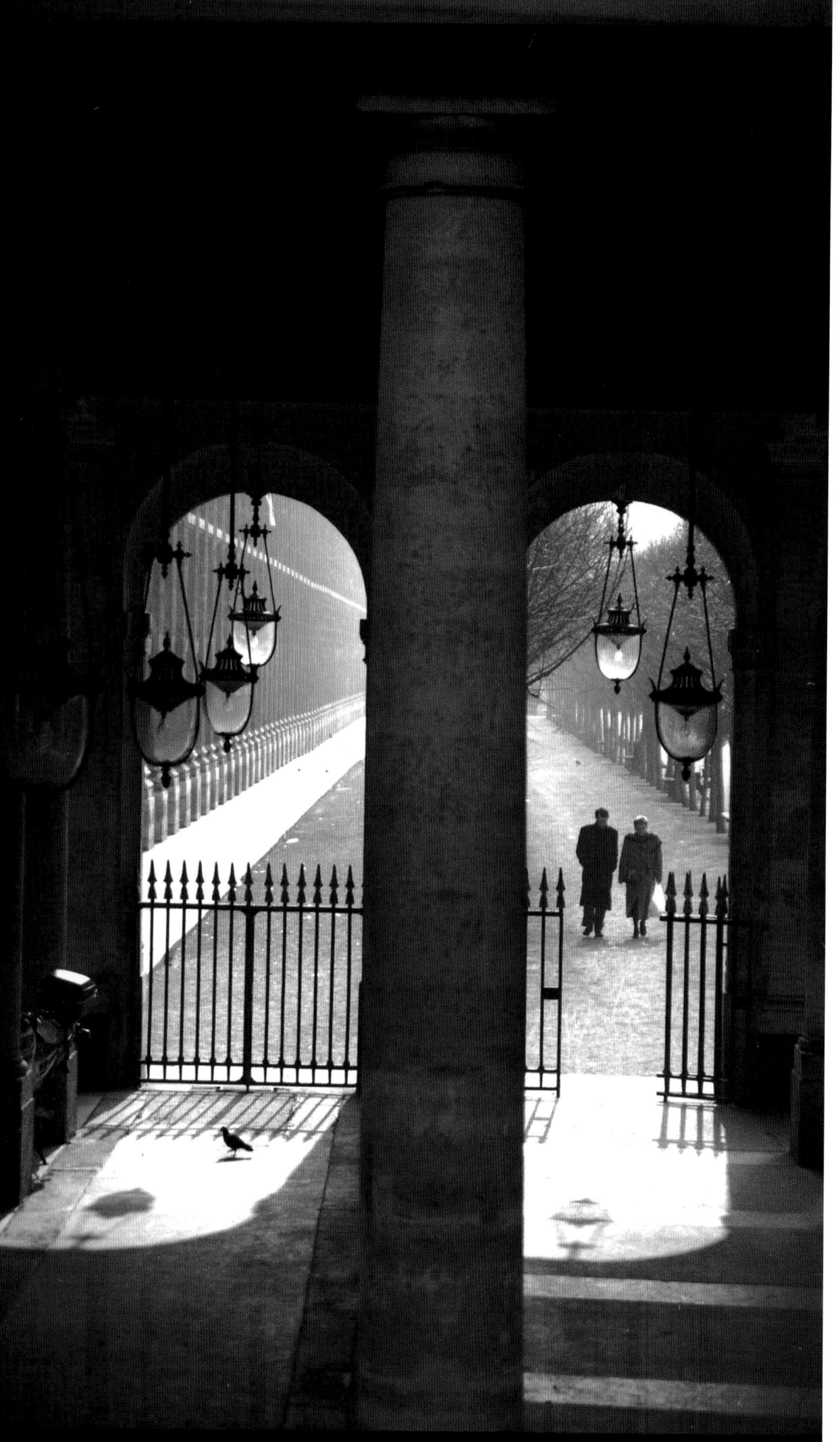

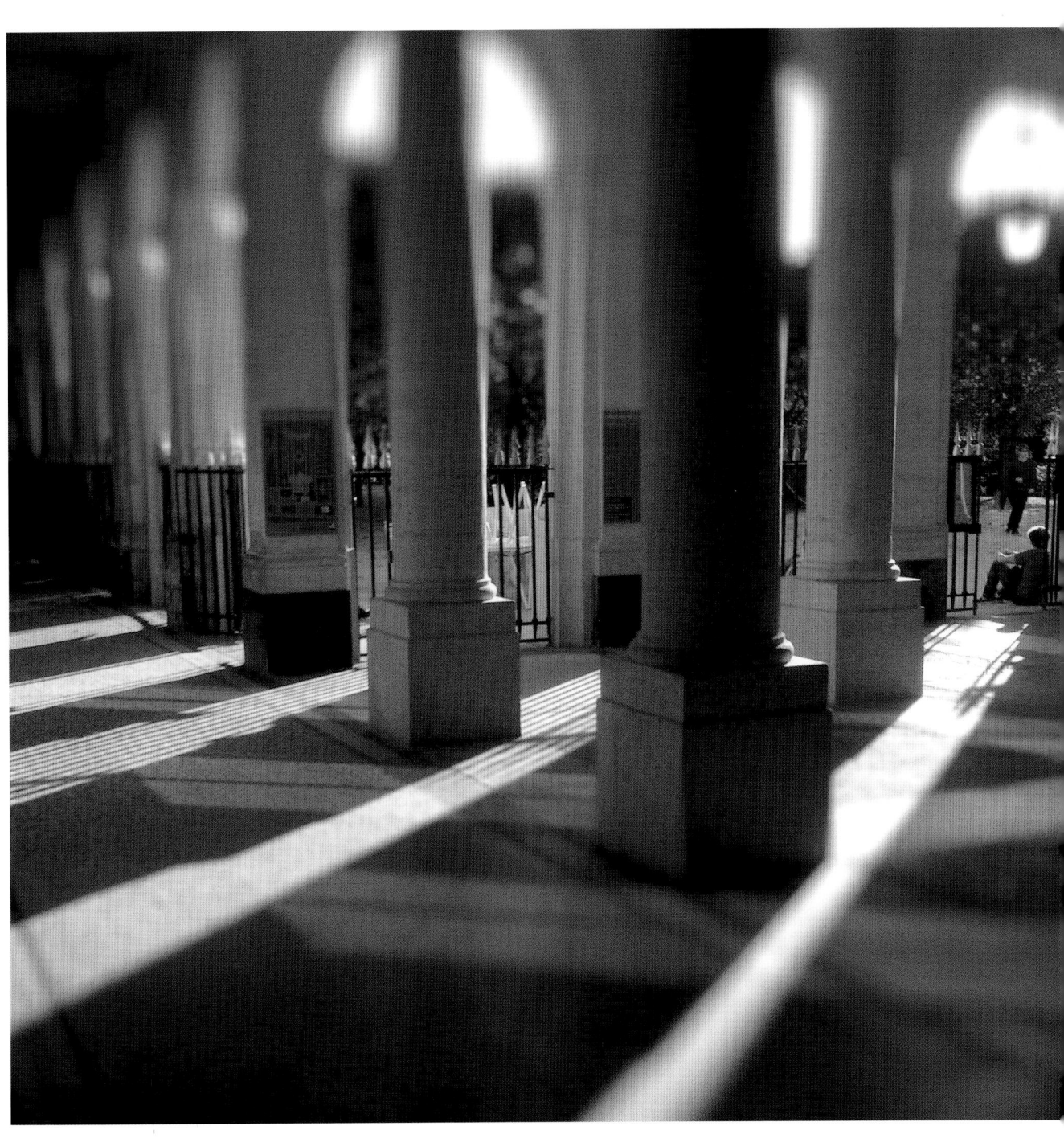

PARIS, PALAIS-ROYAL | PARIGI, PALAIS-ROYAL | PARIS, PALAIS-ROYAL | 10.2015

PARIS, PALAIS-ROYAL | PARIGI, PALAIS-ROYAL | PARIS, PALAIS-ROYAL | 02.1992

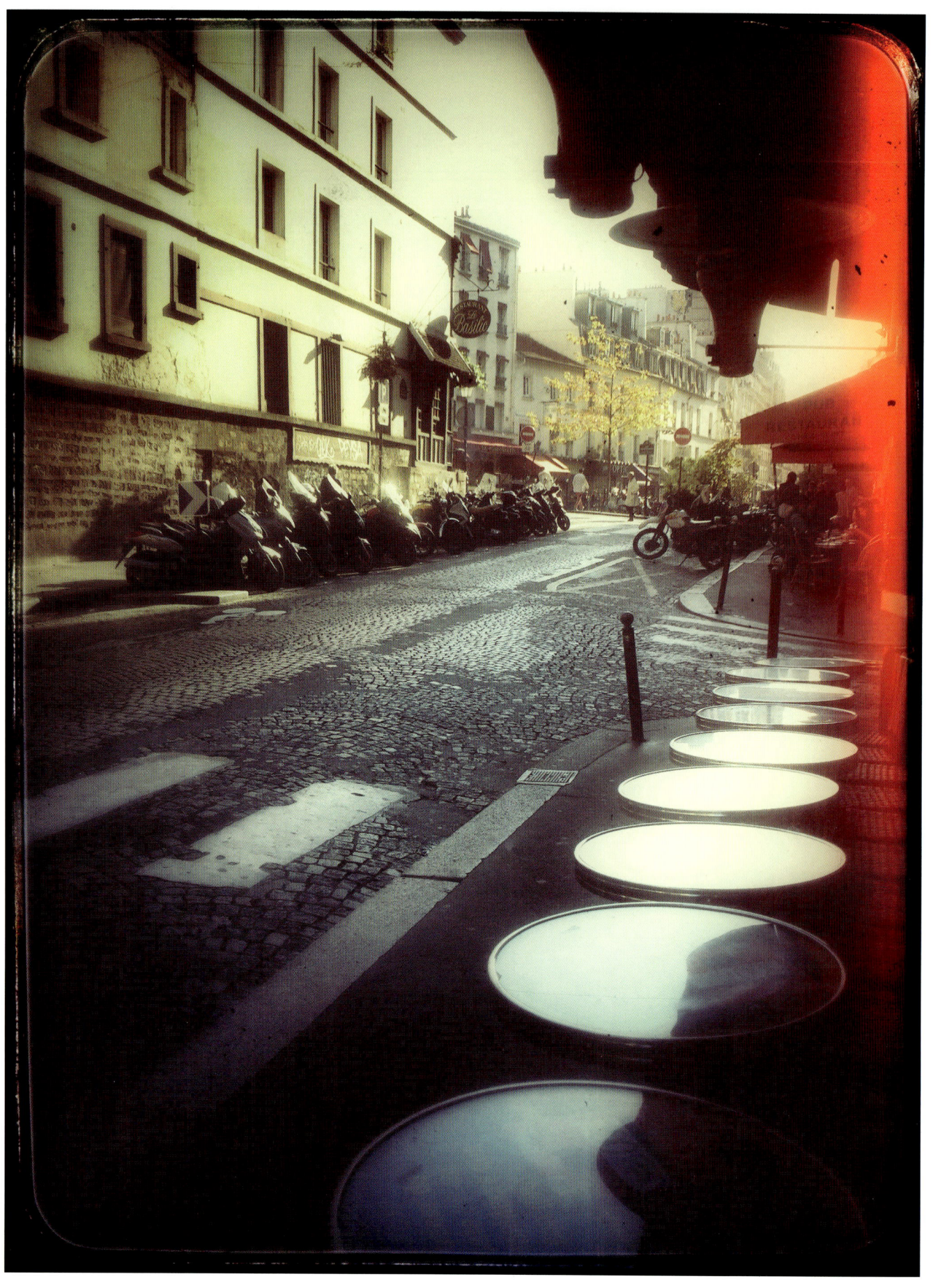

PARIS, RUE JOSEPH-DE-MAISTRE | PARIGI, RUE JOSEPH-DE-MAISTRE | PARIS, RUE JOSEPH-DE-MAISTRE | 07.2015

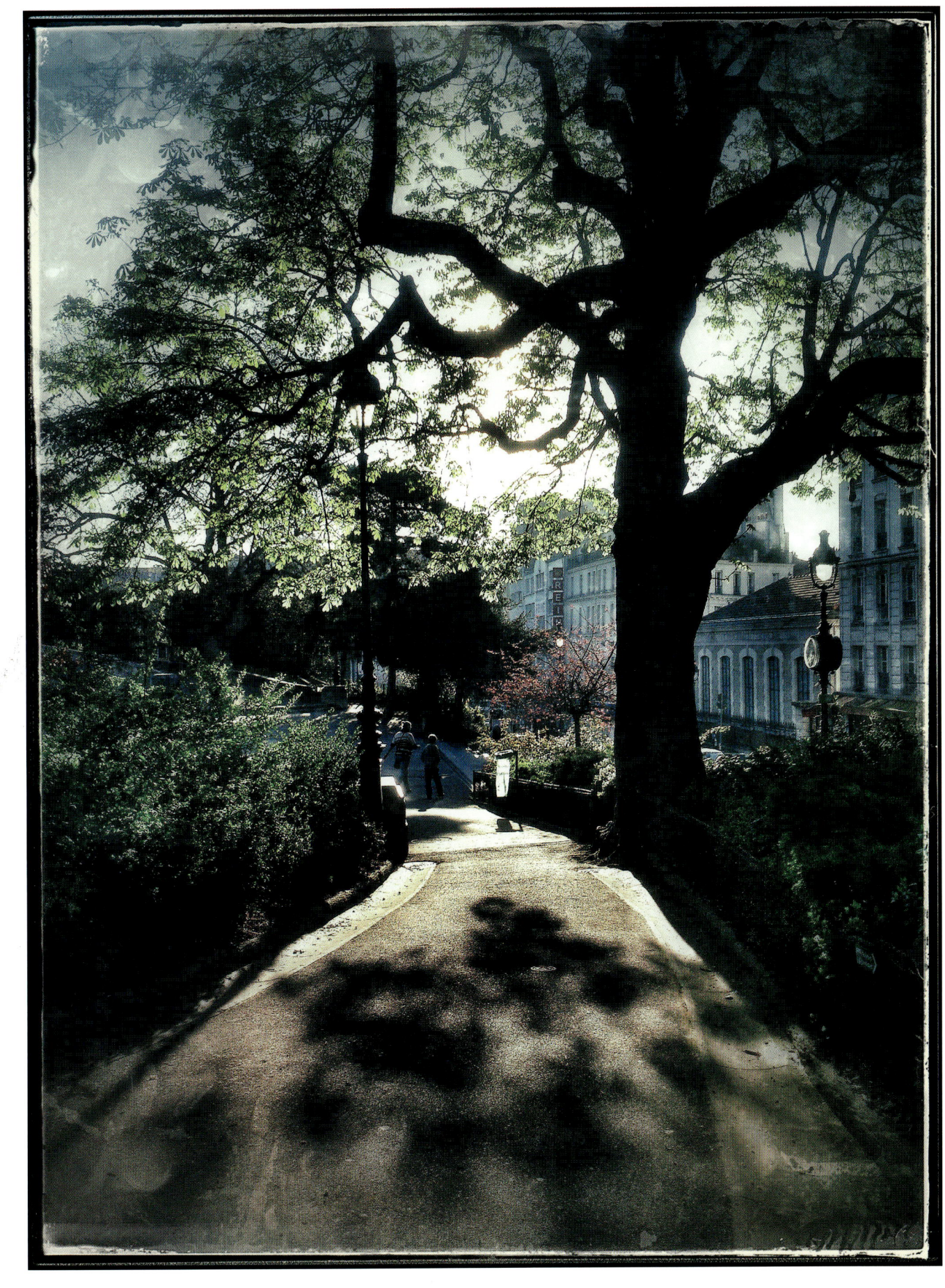

PARIS, JARDINS DU SACRÉ-CŒUR | PARIGI, GIARDINI DEL SACRO CUORE | PARIS, SACRÉ-CŒUR'S GARDENS | 04.2015

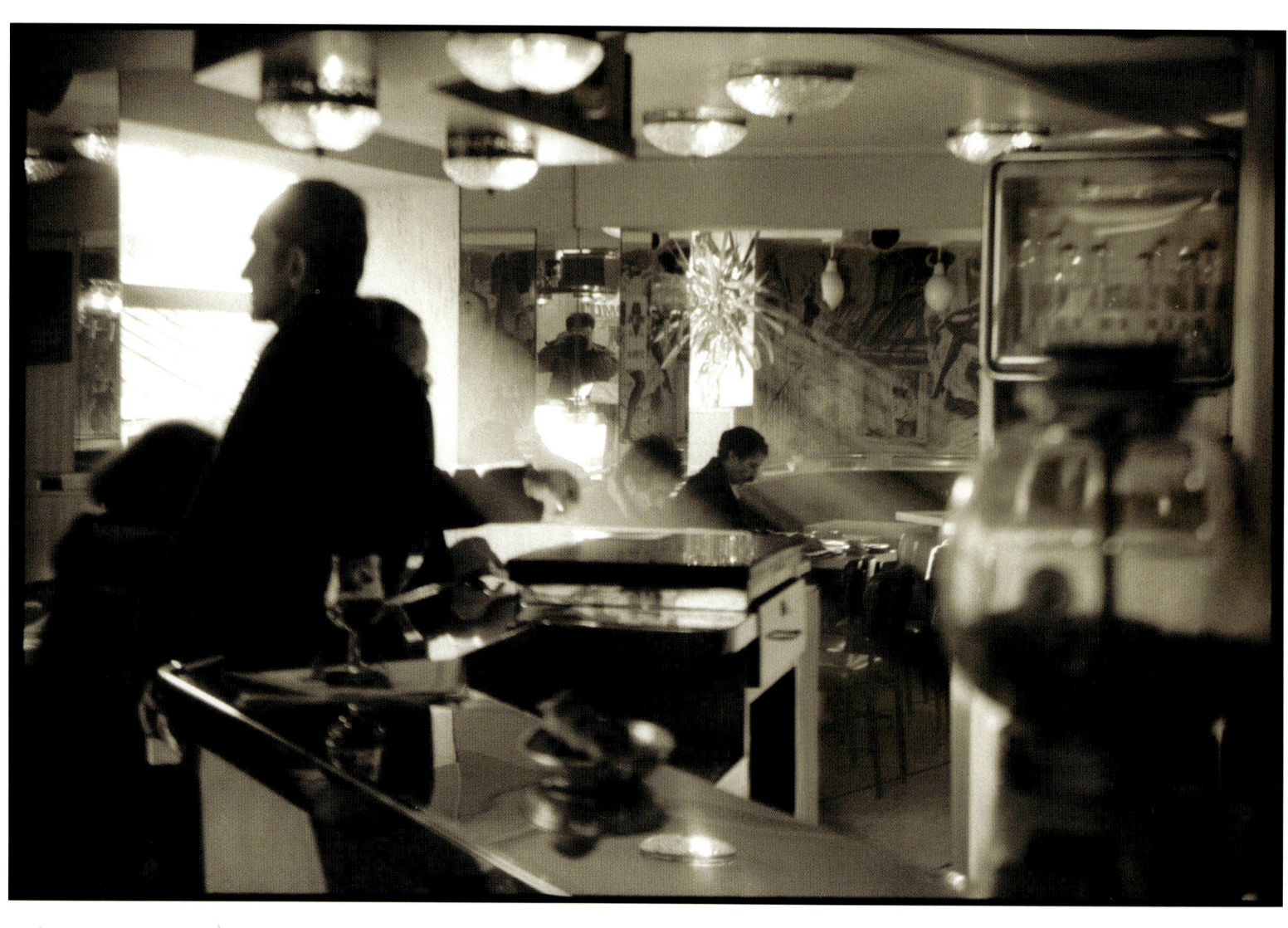

PARIS, AUTOPORTRAIT AU « VRAI PARIS », RUE DES ABBESSES | PARIGI, AUTORITRATTO AL VRAI PARIS, RUE DES ABBESSES |
PARIS, SELF-PORTRAIT AT VRAI PARIS, RUE DES ABBESSES | 03.1990

PARIS, DOCUMENTS FAMILIAUX SUR 14-18 | PARIGI, DOCUMENTI FAMILIARI DEL '14-18 | PARIS, FAMILY DOCUMENTS ABOUT 1914–1918 | 01.1996

PARIS, PIEDS | PARIGI, PIEDI | PARIS, FEET | 03.1990

PARIS, CUISSES | PARIGI, COSCE | PARIS, THIGHS | 03.1991

PARIS, RUE DURANTIN | PARIGI, RUE DURANTIN | PARIS, RUE DURANTIN | 06.2013

PARIS, RUE DURANTIN | PARIGI, RUE DURANTIN | PARIS, RUE DURANTIN | 03.2015

PARIS, PASSAGE DES ABBESSES | PARIGI, PASSAGE DES ABBESSES | PARIS, PASSAGE DES ABBESSES | 08.1992

PARIS, LE CHEF EIIDI EDAKUNI, DU RESTAURANT GUILO GUILO | PARIGI, LO CHEF EIIDI EDAKUNI DEL RISTORANTE GUILO GUILO | PARIS, CHEF EIIDI EDAKUNI OF RESTAURANT GUILO GUILO | 06.2013

PARIS, LE BAL CAFÉ, IMPASSE DE LA DÉFENSE | PARIGI, LE BAL CAFÉ, IMPASSE DE LA DÉFENSE | PARIS, LE BAL CAFÉ, IMPASSE DE LA DÉFENSE | 06.2012
———
SAINT-RIQUIER, ABBAYE ROYALE, SPECTACLE DE P. QUIGNARD | SAINT-RIQUIER, ABBAZIA, SPETTACOLO DI P. QUIGNARD | SAINT-RIQUIER ABBEY, PERFORMANCE BY P. QUIGNARD | 11.2015

PARIS, GARE DU NORD | PARIGI, GARE DU NORD | PARIS, GARE DU NORD | 02.2014

VÉRONE, GARE | VERONA, STAZIONE | VERONA, RAILWAY STATION | 12.1994

PARIS, GARE SAINT-LAZARE | PARIGI, GARE SAINT-LAZARE | PARIS, GARE SAINT-LAZARE | 06.1991

AMIENS, TÉLÉPHONE SUR UN QUAI DE LA GARE DU NORD | AMIENS, TELEFONO SU UN BINARIO DELLA GARE DU NORD |
AMIENS, TELEPHONE ON A PLATFORM AT THE GARE DU NORD | 12.2014

ENTRE PARIS ET AMIENS, DANS UN TRAIN EXPRESS RÉGIONAL | TRA PARIGI E AMIENS, IN UN TRENO ESPRESSO REGIONALE | BETWEEN PARIS AND AMIENS, IN A REGIONAL EXPRESS TRAIN | 06.2014

OURVILLE-EN-CAUX, STATION-SERVICE ABANDONNÉE | OURVILLE-EN-CAUX, STAZIONE DI SERVIZIO ABBANDONATA | OURVILLE-EN-CAUX, ABANDONED SERVICE STATION | 06.2014

BOSGOUET, STATION-SERVICE SHELL | BOSGOUET, STAZIONE DI SERVIZIO SHELL | BOSGOUET, SHELL SERVICE STATION | 07.2013

LES PETITES-DALLES, TABLE DE LA CUISINE | LES PETITES-DALLES, TAVOLO DELLA CUCINA | LES PETITES-DALLES, KITCHEN TABLE | 07.2013

PARIS, J'AIME ALLER À… | PARIGI, J'AIME ALLER À…[MI PIACE ANDARE A…] | PARIS, J'AIME ALLER À… [I LOVE TO GO TO…] | 12.2012

LES PETITES-DALLES, SARDINES | LES PETITES-DALLES, SARDINE | LES PETITES-DALLES, SARDINES | 08.2013

LES PETITES-DALLES, OMBRES D'AMIS SUR LES CABINES | LES PETITES-DALLES, OMBRE DI AMICI SULLE CABINE | LES PETITES-DALLES, SHADOWS OF FRIENDS ON THE CABINS | 08.2015

---

LES PETITES-DALLES, COURSE SUR LA PLAGE | LES PETITES-DALLES, CORSA IN SPIAGGIA | LES PETITES-DALLES, RACE ON THE BEACH | 06.2005

---

LES PETITES-DALLES, CABINES ET FALAISE DES GRANDES-DALLES | LES PETITES-DALLES, CABINE E LA FALESIA DELLE GRANDES-DALLES | LES PETITES-DALLES, CABINS AND CLIFFS OF THE GRANDES-DALLES | 06.2006

53

LES PETITES-DALLES, LA PLAGE DANS LA BRUME |
LES PETITES-DALLES, LA SPIAGGIA NELLA BRUMA |
LES PETITES-DALLES, THE BEACH IN THE HAZE | 08.2012

LES PETITES-DALLES, LA FALAISE DE SAINT-MARTIN PAR TEMPS D'ORAGE | LES PETITES-DALLES, LA FALESIA DI SAINT-MARTIN PRIMA DEL TEMPORALE | LES PETITES-DALLES, THE CLIFF OF SAINT-MARTIN JUST BEFORE A STORM | 11.2010

LES PETITES-DALLES, LES CABINES EN PHASE D'INSTALLATION | LES PETITES-DALLES, MONTAGGIO DELLE CABINE | LES PETITES-DALLES, INSTALLING THE CABINS | 06.2006

LES PETITES-DALLES, CABINES, LA NUIT | LES PETITES-DALLES, CABINE, DI NOTTE | LES PETITES-DALLES, CABINS, AT NIGHT | 09.2009

LES PETITES-DALLES, L'AIRE DE JEUX DU SYNDICAT D'INITIATIVE | LES PETITES-DALLES, L'AREA GIOCHI DELLA PRO LOCO | LES PETITES-DALLES, TOURIST OFFICE PLAYGROUND | 05.2009

LES PETITES-DALLES, LA CHAPELLE LORS DU VERNISSAGE DE L'EXPOSITION | LES PETITES-DALLES, LA CAPPELLA ALL'INAUGURAZIONE DELLA MOSTRA | LES PETITES-DALLES, THE CHAPEL DURING THE EXHIBITION OPENING | 07.2011

LES PETITES-DALLES, LA PLAGE VUE DE L'ESCALIER | LES PETITES-DALLES, LA SPIAGGIA VISTA DALLE SCALE |
LES PETITES-DALLES, THE BEACH SEEN FROM THE STAIRWAY | 08.2012

LES PETITES-DALLES, VUE DEPUIS LA CABOURNETTE | LES PETITES-DALLES, VISTA DALLA CABOURNETTE |
LES PETITES-DALLES, VIEW FROM LA CABOURNETTE | 01.2011

LES PETITES-DALLES, LA PLAGE, LA NUIT | LES PETITES-DALLES, LA SPIAGGIA, DI NOTTE | LES PETITES-DALLES, THE BEACH, AT NIGHT | 02.2011

LES PETITES-DALLES, ESCARGOT SUR UN TRONC | LES PETITES-DALLES, LUMACA SU UN TRONCO | LES PETITES-DALLES, SNAIL ON A TREE TRUNK | 05.2005

LES PETITES-DALLES, FENÊTRE DE LA CUISINE | LES PETITES-DALLES, FINESTRA DELLA CUCINA | LES PETITES-DALLES, KITCHEN WINDOW | 08.2012

LES PETITES-DALLES, PANNEAUX DE LA PLAGE | LES PETITES-DALLES, CARTELLI IN SPIAGGIA | LES PETITES-DALLES, BEACH SIGNS | 07.2006

LES PETITES-DALLES, PROCESSION DE LA SAINT-PIERRE DES MARINS, LE PARKING | LES PETITES-DALLES, PROCESSIONE DI SAINT-PIERRE DES MARINS, IL PARCHEGGIO |
LES PETITES-DALLES, PROCESSION, SAINT-PIERRE DES MARINS, PARKING AREA | 08.2013

LES PETITES-DALLES, PROCESSION DE LA SAINT-PIERRE DES MARINS, LA PLAGE | LES PETITES-DALLES, PROCESSIONE DI SAINT-PIERRE DES MARINS, LA SPIAGGIA |
LES PETITES-DALLES, PROCESSION, SAINT-PIERRE DES MARINS, THE BEACH | 08.2013

65

LES PETITES-DALLES, LA DORMEUSE DE LA PLAGE | LES PETITES-DALLES, L'ADDORMENTATA DELLA SPIAGGIA | LES PETITES-DALLES, WOMAN SLEEPING ON THE BEACH | 05.2012

LES PETITES-DALLES, PLAGE PEUPLÉE | LES PETITES-DALLES, SPIAGGIA AFFOLLATA | LES PETITES-DALLES, CROWDED BEACH | 10.2011

LE TILLEUL, PLAGE | LE TILLEUL, SPIAGGIA | LE TILLEUL, BEACH | 07.2015

LES PETITES-DALLES, LES CABINES PAR TEMPS DE BRUME | LES PETITES-DALLES, CABINE NELLA BRUMA | LES PETITES-DALLES, CABINS IN THE HAZE | 07.2005

LES PETITES-DALLES, LIVRES DE MAISON DE VACANCES | LES PETITES-DALLES, LIBRI NELLA CASA DELLE VACANZE | LES PETITES-DALLES, HOLIDAY HOME BOOKS | 10.2010

VEULETTES-SUR-MER, LA VILLA ET LA PLAGE | VEULETTES-SUR-MER, LA VILLA E LA SPIAGGIA |
VEULETTES-SUR-MER, VILLA AND THE BEACH | 08.2014

FÉCAMP, PLAGE PEIGNÉE ET RÉGATE | FÉCAMP, SPIAGGIA RASTRELLATA E REGATA | FÉCAMP, SWEPT BEACH AND REGATTA | 09.2011

FÉCAMP, LE PORT | FÉCAMP, LE PORT | FÉCAMP, THE PORT | 05.2012

VAUCOTTE, UNE VILLA DANS LA FORÊT | VAUCOTTE, UNA VILLA NEL BOSCO | VAUCOTTE, A VILLA IN THE FOREST | 08.2014

LES PETITES-DALLES, LE VILLAGE VU DE LA FALAISE DE SAINT-MARTIN | LES PETITES-DALLES, IL PAESE VISTO DALLA FALESIA DI SAINT-MARTIN |
LES PETITES-DALLES, THE VILLAGE SEEN FROM THE CLIFF OF SAINT-MARTIN | 05.2005

*p. 76-77*
PRESQU'ÎLE DE GIENS, VOILES DE KITESURF | PENISOLA DI GIENS, KITESURFING | GIENS PENINSULA, KITESURFING | 01.2004

ÎLE DE RÉ, CHAMPS PRÈS DE L'ABBAYE EN RUINE DES CHÂTELIERS | ISOLA DI RÉ, CAMPO VICINO ALLA ROVINA DELL'ABBAZIA DES CHÂTELIERS |
ÎLE DE RÉ, FIELD NEAR THE RUINS OF THE ABBAYE DES CHÂTELIERS | 04.2004

PAYS DE CAUX, CHAMPS DE LIN FAUCHÉ | PAYS DE CAUX, CAMPO DI LINO FALCIATO | PAYS DE CAUX, FIELD OF CUT FLAX | 07.2009

SAINT-MALO, LE PORT | SAINT-MALO, IL PORTO | SAINT-MALO, THE PORT | 07.2013

SAINT-MALO, LE PLONGEOIR DE LA PLAGE DE BON SECOURS | SAINT-MALO, IL TRAMPOLINO DELLA SPIAGGIA DI BON SECOURS | SAINT-MALO, DIVING BOARD AT BON SECOURS BEACH | 07.2013

SAINT-BRÉVIN-LES-PINS, PÊCHERIES LE LONG DE LA LOIRE | SAINT-BRÉVIN-LES-PINS, ZONA DI PESCA LUNGO LA LOIRA | SAINT-BRÉVIN-LES-PINS, FISHERIES ALONG THE LOIRE | 02.2002

FAYET-LE-CHÂTEAU, CHAMPS | FAYET-LE-CHÂTEAU, CAMPI | FAYET-LE-CHÂTEAU, FIELDS | 07.1989

FAYET-LE-CHÂTEAU, NICOLE SUR LE PONT DE L'ÉTANG DU CHÂTEAU DE SEYMIERS | FAYET-LE-CHÂTEAU, NICOLE SUL PONTE DELLO STAGNO DEL CASTELLO DI SEYMIERS | FAYET-LE-CHÂTEAU, NICOLE ON THE BRIDGE OF THE POND AT CHÂTEAU DE SEYMIERS | 07.1985

PARIS, MANÈGE DES JARDINS DU SACRÉ-CŒUR | PARIGI, GIOSTRA DEI GIARDINI DEL SACRO CUORE | PARIS, MERRY-GO-ROUND IN THE SACRÉ-CŒUR GARDENS | 2011

FERRARE, MARCO | FERRARA, MARCO | FERRARA, MARCO | 12.2007

LA PLAGNE, APPROPRIATION 1 | LA PLAGNE, APPROPRIAZIONE 1 | LA PLAGNE, APPROPRIATION 1 | 02.2011

SORRENTE, APPROPRIATION 2 (MUSEO CORREALE DI TERRANOVA) | SORRENTO, APPROPRIAZIONE 2 (MUSEO CORREALE DI TERRANOVA) | SORRENTO, APPROPRIATION 2 (MUSEO CORREALE DI TERRANOVA) | 08.2008

TRENTE, PIAZZA DUOMO | TRENTO, PIAZZA DUOMO | TRENTO, PIAZZA DUOMO | 07.2015

TOBLINO, LE LAC ET LE CHÂTEAU | TOBLINO, IL LAGO E IL CASTELLO | TOBLINO, THE LAKE AND THE CASTLE | 04.2007

CALDONAZZO, CONVERSATIONS AU LAC | CALDONAZZO, CONVERSAZIONE SUL LAGO | CALDONAZZO, CONVERSATIONS IN THE LAKE | 08.1995

GRADO, LA PLAGE | GRADO, LA SPIAGGIA | GRADO, THE BEACH | 08.2015

CIVIDALE DEL FRIULI, PONTE DEL DIAVOLO | CIVIDALE DEL FRIULI, PONTE DEL DIAVOLO | CIVIDALE DEL FRIULI, PONTE DEL DIAVOLO | 08.2015

MASAROLIS (TORREANO DI CIVIDALE), FILIPPO DANS SON ATELIER | MASAROLIS (TORREANO DI CIVIDALE), FILIPPO NEL SUO LABORATORIO | MASAROLIS (TORREANO DI CIVIDALE), FILIPPO IN HIS ATELIER | 08.1985

93

VENISE, DERRIÈRE LA SALUTE | VENEZIA, DIETRO LA SALUTE | VENICE, BEHIND LA SALUTE | 03.2014

ROME, RIVE DU TIBRE | ROMA, LUNGOTEVERE | ROME, BANK OF THE TIBER | 12.2013

FLORENCE, OLIVIER DEVANT LA FABBRICA DI CIOCCOLATA RIVOIRE |
FIRENZE, OLIVIER DAVANTI ALLA FABBRICA DI CIOCCOLATA RIVOIRE |
FLORENCE, OLIVIER IN FRONT OF THE FABBRICA DI CIOCCOLATA RIVOIRE | 04.1986

ROME, CATHERINE DEVANT LA TRINITÉ-DES-MONTS | ROMA, CATHERINE DAVANTI A TRINITÀ DEI MONTI | ROME, CATHERINE IN FRONT OF TRINITÀ DEI MONTI | 09.1989

*p. 98-99*
MANTOUE, MINCIO, LAGO INFERIORE | MANTOVA, MINCIO, LAGO INFERIORE | MANTOVA, MINCIO, LAGO INFERIORE | 07.1994

CHIANCIANO TERME, CHAMBRE D'HÔTEL | CHIANCIANO TERME, CAMERA D'HOTEL |
CHIANCIANO TERME, HOTEL ROOM | 07.2010

GÊNES, ESCALIER DU GRAND HÔTEL BRISTOL PALACE | GENOVA, SCALINATA DELL'HOTEL
BRISTOL PALACE | GENOA, GRAND STAIRCASE IN THE HOTEL BRISTOL PALACE | 11.2015

CAMOGLI, RUELLE PRÈS DU PORT | CAMOGLI, VICOLO VICINO AL PORTO | CAMOGLI, ALLEY NEAR THE PORT | 08.2009

VERNAZZA, VUE DU VILLAGE | VERNAZZA, VEDUTA DEL PAESE | VERNAZZA, VIEW OF THE VILLAGE | 04.2000

NAPLES, VUE VERS LE VÉSUVE | NAPOLI, VEDUTA VERSO IL VESUVIO | NAPLES, VIEW TOWARD VESUVIUS | 08.2008

NAPLES, RUELLE DU CENTRE | NAPOLI, VICOLO DEL CENTRO | NAPLES, NARROW CITY STREET | 04.2012

ÎLE DU GALLO LUNGO | ISOLA DEL GALLO LUNGO | GALLO LUNGO ISLAND | 08.2008

SORRENTE, HÔTEL LORELEI ET LONDRES | SORRENTO, HOTEL LORELEI ET LONDRES | SORRENTO, HOTEL LORELEI ET LONDRES | 09.1989

*p. 108-109*
SORRENTE, LE SEDIL DOMINOVA, SOCIÉTÉ OUVRIÈRE DE SECOURS MUTUEL | SORRENTO, IL SEDIL DOMINOVA, SOCIETÀ OPERAIA DI MUTUO SOCCORSO | SORRENTO, THE SEDIL DOMINOVA, WORKERS MUTUAL ASSISTANCE SOCIETY | 08.2008

109

CORFOU (GRÈCE), L'ARRIVÉE DU FERRY | CORFÙ (GRECIA), L'ARRIVO DEL TRAGHETTO | CORFU (GREECE), ARRIVAL OF THE FERRY | 08.1993

SAGIADA (GRÈCE), EN ATTENDANT NOS POISSONS | SAGIADA (GRECIA), ASPETTANDO IL NOSTRO PESCE | SAGIADA (GREECE), WAITING FOR OUR FISH | 08.1993

111

AZENHAS DO MAR (PORTUGAL), LE RESTAURANT ET SA PISCINE D'EAU DE MER | AZENHAS DO MAR (PORTOGALLO), IL RISTORANTE E LA SUA PISCINA D'ACQUA MARINA | AZENHAS DO MAR (PORTUGAL), THE RESTAURANT AND ITS SEAWATER SWIMMING POOL | 07.2012

DUBROVNIK (CROATIE), RUELLE DU CENTRE | DUBROVNIK (CROAZIA), VICOLO DEL CENTRO | DUBROVNIK (CROATIA), NARROW CITY STREET | 08.2013

DUBROVNIK (CROATIE), TERRASSE DU BUZA BAR, À L'EXTÉRIEUR DES REMPARTS |
DUBROVNIK (CROAZIA), TERRAZZA DEL BUZA BAR, FUORI DALLE MURA |
DUBROVNIK (CROATIA), BUZA BAR'S TERRACE, OUTSIDE THE RAMPARTS | 08.2013

DUBROVNIK (CROATIE), JETÉE DU PORT | DUBROVNIK (CROAZIA), MOLO DEL PORTO | DUBROVNIK (CROATIA), HARBOUR JETTY | 08.2013

PERAST (MONTÉNÉGRO), MARIA VERGINE SANTISSIMA DELLO SCALPELLO | PERASTO (MONTENEGRO), MARIA VERGINE SANTISSIMA DELLO SCALPELLO |
PERAST (MONTENEGRO), MARIA VERGINE SANTISSIMA DELLO SCALPELLO | 08.2013

———

SÉVILLE, CALLE BETIS | SIVIGLIA, CALLE BETIS | SEVILLE, CALLE BETIS | 10.2015

———

RIO DE JANEIRO, DU HAUT DU PAIN DE SUCRE | RIO DE JANEIRO, DALLA CIMA DEL PAN DI ZUCCHERO |
RIO DE JANEIRO, FROM ATOP SUGARLOAF MOUNTAIN | 04.2014

RIO DE JANEIRO, LA BAIE DE GUANABARA | RIO DE JANEIRO, LA BAIA DI GUANABARA | RIO DE JANEIRO, GUANABARA BAY | 04.2014

NITERÓI, L'EMBARCADÈRE DESSINÉ PAR NIEMEYER | NITERÓI, L'IMBARCADERO PROGETTATO DA NIEMEYER | NITERÓI, THE PIER DESIGNED BY NIEMEYER | 04.2014

NITERÓI, ILHA DA BOA VIAGEM | RNITERÓI, ILHA DA BOA VIAGEM | NITERÓI, ILHA DA BOA VIAGEM | 04.2014

RIO DE JANEIRO, PRAIA VERMELHA | RIO DE JANEIRO, PRAIA VERMELHA | RIO DE JANEIRO, PRAIA VERMELHA | 04.2014

RIO DE JANEIRO, IPANEMA | RIO DE JANEIRO, IPANEMA | RIO DE JANEIRO, IPANEMA | 04.2014

RIO DE JANEIRO, IMMEUBLE D'ANGLE À SANTA TERESA | RIO DE JANEIRO, EDIFICIO D'ANGOLO A SANTA TERESA | RIO DE JANEIRO, CORNER BUILDING AT SANTA TERESA | 10.2012

# LÉGENDES

### 2-3
J'ai fait cette image la première fois où je suis venu aux Petites-Dalles avec un appareil photo, en juin 2004. Ce n'est que plusieurs années plus tard que nous avons fait la connaissance de deux sœurs, devenues depuis nos amies, qui se demandaient depuis longtemps laquelle des deux était représentée sur la photo, devant leur cabine de famille.

### 6-7
Je trouve très photogéniques les tables de fin de repas. Je les photographie souvent.

### 25
J'avais pris mon appareil et mon trépied pour photographier cette magnifique publicité pour l'agence de voyages « Donatello », mais lorsque le métro s'est arrêté, il m'est apparu instantanément que l'image était bien plus belle ainsi coupée.

### 28-31
Les images des jambes de Parisiennes et du Palais-Royal montrent bien qu'à des années, voire des décennies, de distance, je peux avoir envie de photographier les mêmes choses.

### 34
Je crois me souvenir que nous étions entrés au « Vrai Paris » pour qu'Olivier (que l'on voit page 96) achète des cigarettes. C'était alors un bar-tabac. La lumière de cathédrale, surtout sur le front de l'homme de profil, m'a frappé, et l'on me voit dans le miroir du fond, debout près du distributeur de cacahouètes. Aujourd'hui encore, le « Vrai Paris », qui a été totalement refait, est mon repaire, celui où je donne tous mes rendez-vous, amicaux et professionnels.

### 35
Je préparais alors un livre sur mon grand-père Angelo Paoli, soldat autrichien italophone parti en guerre le 1er août 1914, combattant en Galicie et sur les Carpates, prisonnier en Russie, puis soldat italien en Sibérie et en Extrême-Orient russe, qui n'est rentré dans son village devenu italien qu'en avril 1920.

### 41
Le « Guilo Guilo » est un restaurant gastronomique japonais de la rue Garreau, dans le prolongement de la rue Durantin. J'y vais souvent le jour de mon anniversaire ; c'est d'ailleurs en sortant du « Guilo Guilo » à cette occasion que j'ai fait l'image de la page 38. Le chef Eiichi Edakuni est une véritable institution.

### 43-46
Je passe une partie de ma vie dans les trains. Pendant très longtemps, c'est en train de nuit que je suis allé en Italie, posant les pieds le matin à Venise et parfois à Vérone. Par la suite, j'ai utilisé le train pour aller au travail, d'abord dans les universités de Saint-Étienne, Tours, Poitiers et Grenoble, puis, depuis maintenant de longues années, à l'université de Picardie-Jules Verne à Amiens.

### 52
Les Petites-Dalles sont un village de pêcheurs très ancien, glissé entre deux falaises, devenu à la fin du XIXe siècle une station balnéaire à la mode, fréquentée par la bonne société parisienne ou normande. Il connut son heure de gloire lors d'un long séjour de l'impératrice Élisabeth d'Autriche. Pour notre part, nous y avons fait la connaissance de personnes

# DIDASCALIE

### 2-3
Ho fatto questo scatto la prima volta che sono venuto sulla spiaggia delle Petites-Dalles con una macchina fotografica, nel giugno 2004. Solo vari anni dopo abbiamo incontrato due sorelle, poi divenute nostre care amiche, che si chiedevano da tempo quale delle due fosse rappresentata sulla foto, davanti alla loro cabina di famiglia.

### 6-7
Trovo molto fotogeniche le tavole a fine pasto. Le fotografo spesso.

### 25
Avevo preso la macchina e il treppiede per fotografare questa stupenda pubblicità dell'agenzia di viaggi Donatello, ma quando il metrò si è fermato, ho immediatamente capito che l'immagine era più bella tagliata così.

### 28-31
Le fotografie delle gambe delle parigine e del Palais-Royal evidenziano benissimo che, a distanza di anni, anzi di decenni, posso aver voglia di fotografare le stesse cose.

### 34
Mi sembra di ricordare che eravamo entrati nel Vrai Paris per permettere a Olivier (che si vede a p. 96) di comprare delle sigarette. Si trattava allora di un bar-tabacchi. La luce degna di una cattedrale gotica, soprattutto sulla fronte dell'uomo di profilo, mi aveva colpito, e mi si può vedere nello specchio, in piedi vicino al distributore di arachidi. Ancora oggi, il Vrai Paris, che è stato totalmente ristrutturato, è il "mio" caffé, quello dove incontro amici e colleghi.

### 35
Preparavo allora un libro su mio nonno, Angelo Paoli, soldato trentino dell'esercito austro-ungarico partito in guerra il 1° agosto 1914, combattente in Galizia e sui monti Carpazi, prigioniero in Russia, poi soldato italiano in Siberia e nell'Estremo Oriente russo, rientrato tra i suoi, divenuti italiani, solo nell'aprile del 1920.

### 41
Il Guilo Guilo è un ristorante gastronomico giapponese di rue Garreau, poco oltre rue Durantin. Ci vado spesso per il giorno del mio compleanno; ed è infatti uscendo dal Guilo Guilo, in una di quelle occasioni, che ho scattato l'immagine di p. 38. Lo chef Eiichi Edakuni è una vera istituzione.

### 43-46
Trascorro una parte sostanziale della mia vita sui treni. Per tanti anni sono arrivato in Italia col treno di notte, poggiando i piedi la mattina a Venezia e, meno spesso, a Verona. In seguito, ho usato il treno per andare a lavorare, dapprima nelle università di Saint-Étienne, Tours, Poitiers e Grenoble, poi, da molti anni, all'Université de Picardie-Jules Verne ad Amiens.

### 52
Les Petites-Dalles sono un villaggio di pescatori molto antico, inserito tra due falesie, divenuto alla fine dell'Ottocento una località balneare molto frequentata dall'alta società parigina o normanna. Conobbe il suo momento di grande gloria quando vi soggiornò per vari mesi l'imperatrice Elisabetta d'Austria. Quanto a noi, vi abbiamo incontrato persone che sono

# LEGENDS

### 2-3
I took this shot the first time I came to the beach at Les Petites-Dalles with a camera, in June 2004. Only some years later did we meet the two sisters, who then became dear friends of ours. For some time, they'd been wondering which of them was shown in the photo, in front of their family cabin.

### 6-7
I find tables after meals to be very photogenic. I often photograph them.

### 25
I had taken the camera and tripod to shoot this great advertising for the Donatello travel agency, but when the subway stopped, I immediately realized that the image was even more beautiful cut off like that.

### 28-31
The photographs of the legs of Parisian women and the Palais-Royal are an excellent illustration of the fact that, after many years, even decades, I can still have the desire to photograph the same things.

### 34
I seem to remember that we had gone into Vrai Paris so that Olivier (seen on p. 96) could buy cigarettes. Then it was a bar-tobacconist's. The light, worthy of a Gothic cathedral, especially on a man's face in profile, struck me, and I can be seen in the mirror, standing near the peanut dispenser. Even today, the Vrai Paris, which has been totally renovated, is "my" café, the one where I meet friends and colleagues.

### 35
At the time I was working on a book about my grandfather, Angelo Paoli, a soldier from Trentino in the Austro-Hungarian army. He went to war on 1 August 1914, fighting in Galicia and the Carpathian mountains, was a prisoner in Russia, then an Italian soldier in Siberia and the Russian Far East, and only returned to his people, who'd become Italians, in April of 1920.

### 41
Guilo Guilo is a Japanese gourmet restaurant on Rue Garreau, just beyond Rue Durantin. I often go there for my birthday; and in fact, it was coming out of Guilo Guilo, on one of those occasions, that I took the shot on p. 38. The chef, Eiichi Edakuni, is a true institution.

### 43-46
I spend a substantial part of my life on trains. For many years I arrived in Italy with the overnight train, getting off in the morning in Venice, and less often, in Verona. Later, I used the train to go to work, first at the Saint-Étienne, Tours, Poitiers and Grenoble universities, then, for many years at the Université de Picardie-Jules Verne in Amiens.

### 52
Les Petites-Dalles is a very old fishing village, sandwiched between two cliffs. In the late nineteenth century, it became a very popular seaside resort for the high society of Paris and Normandy. Its moment of glory came when Empress Elisabeth of Austria stayed there for several months. As for us, we've met people there who have become very dear friends: Virgine and Benoît, Alexandra and David, Carol and Bertrand and many others we really love to see. In June, the

qui sont devenues de très chers amis : Virginie et Benoît, Alexandra et David, Carol et Bertrand et de nombreux autres que nous avons toujours plaisir à voir. En juin, les cabines en bois blanches sont rituellement déployées sur la plage et en septembre, elles sont démontées et rangées pour l'hiver.

### 59

J'ai exposé plus d'une fois à la chapelle des Petites-Dalles, magnifiquement restaurée ces dernières années par l'association des Amis de la Chapelle, laquelle organise chaque année une agréable exposition de peintures et sculptures qui accueille aussi mes photographies. J'y côtoie toujours de très belles personnes.

### 72-74

Bien d'autres beaux sites ponctuent la Côte d'Albâtre, à commencer par Fécamp, Veulettes-sur-Mer et surtout Vaucottes, avec ses villas qui semblent noyées dans la forêt.

### 83

Mes premières véritables vacances entre copains, dont certains sont toujours mes amis : Sylvie, Claire et Bruno. Nicole, quant à elle, a été perdue de vue quelques années plus tard. Le cadre offert par Christian et sa sœur Agnès était enchanteur: un donjon, un château du XVIIe siècle en ruine, une forêt, un étang. Christian s'est marié avec Sophie, dans le Pays de Caux, et ils fréquentent régulièrement la plage des Petites-Dalles.

### 87

Le musée de Sorrente est, dit-on, l'un des plus beaux musées italiens hors des grandes villes, et je confirme qu'on y respire une atmosphère délicieuse, désuète comme ses cartels, totalement hors du temps, avec les petits bijoux d'aquarelles de la baie de Naples, qui valent bien nos impressionnistes.

### 88-93

Le Trentin est la région d'origine de mon père et le Frioul, celle de ma mère ; c'est à Paris qu'ils se sont rencontrés. Curieusement, je n'ai pas du tout entretenu le même rapport avec les deux régions. Cet album, au fond, débute lorsque je vais dans le Frioul pour la dernière fois, en 1985, avant de n'y retourner avec émotion qu'en 2015, trente ans plus tard. En revanche, je suis toujours resté lié au Trentin, à la magnifique ville de Trente, déjà tellement influencée par le monde germanique et le Tyrol, aux châteaux et aux lacs de montagne, aux Dolomites.

### 92

Le pont du Diable – construit comme toujours, selon la légende, en une nuit – au-dessus des eaux cristallines du Natisone, les plus pures de toute l'Italie. Il mène aux boutiques qui vendent la traditionnelle *gubana* et à la cathédrale de Cividale, ville fondée par Jules César et l'une des capitales des Lombards. Sur la droite, on trouve le célèbre «tempietto longobardo», classé au patrimoine de l'Unesco.

### 106

J'ai posté pendant des années des photos sur Panoramio. C'était devenu un jeu avec Fabrice, alias @NickAdams. Cette image est celle qui a le plus attiré l'attention.

### 111

Nous étions à quelques centaines de mètres de la frontière albanaise, au bout d'une route, presque au bout du monde, et nous attendions que l'on nous serve les poissons que nous avions choisis. L'image de la sérénité. On aurait pu ne jamais repartir.

### 112

Il est des moments magiques dans la vie d'une famille, des moments parfaits et inoubliables. Ce déjeuner au restaurant d'Azenhas do Mar, juste au-dessus de la piscine d'eau de mer, fait partie de ces moments.

---

diventate nostri carissimi amici: Virgine e Benoît, Alexandra e David, Carol e Bertrand e molti altri che vediamo sempre con grandissimo piacere. In giugno, la cabine in legno bianche sono ritualmente schierate sulla spiaggia e in settembre vengono smontate e messe via per l'inverno.

### 59

Ho esposto varie volte nella cappella delle Petites-Dalles, magnificamente restaurata in questi ultimi anni dall'associazione degli Amici della Cappella, che organizza ogni anno piacevoli mostre di pitture e sculture dove sono accolte anche le mie fotografie. Vi incontro sempre persone di talento.

### 72-74

Esistono molti altri bellissimi luoghi sulla Costa d'Alabastro, a cominciare da Fécamp, Veulettes-sur-Mer, e soprattutto Vaucottes, con le sue ville che sembrano affondare nel bosco.

### 83

Le mie prime vere vacanze tra amici, di cui alcuni lo sono tuttora: Sylvie, Claire e Bruno. Nicole, invece, non si è più vista dopo qualche anno. Il quadro offerto da Christian e da Agnès, sua sorella, era incantevole: una torre del Medioevo, i ruderi di un castello secentesco, un bosco, un laghetto. Christian ha sposato Sophie, nel Pays de Caux, e vanno al mare sulla spiaggia delle Petites-Dalles.

### 87

Quello di Sorrento è considerato uno dei musei di provincia più belli d'Italia, e posso confermare che vi si respira un'atmosfera deliziosa, antica come i suoi cartellini, totalmente fuori dal tempo, con acquarelli del golfo di Napoli che sono veri gioielli e valgono almeno quanto gli impressionisti francesi.

### 88-93

Il Trentino è la provincia di origine di mio padre e il Friuli quella di mia madre; si sono incontrati a Parigi. Stranamente non ho avuto lo stesso rapporto con i due posti. Questo album, in fondo, comincia quando vado nel Friuli per l'ultima volta, nel 1985, tornandovi con grande emozione solo nel 2015, trent'anni dopo. In compenso, sono sempre rimasto legato al Trentino, alla splendida città di Trento, così vicina al mondo germanico e al Tirolo, ai castelli e ai laghi di montagna, alle Dolomiti.

### 92

Il Ponte del Diavolo – costruito come sempre, secondo la leggenda, in una notte – al di sopra delle acque cristalline del Natisone, le più limpide di tutta Italia. Attraversando il ponte, si arriva nelle botteghe che vendono la tradizionale "gubana" e al Duomo di Cividale, città fondata da Giulio Cesare e una delle capitali dei Longobardi. Sulla destra, si può visitare il famoso "tempietto longobardo", patrimonio Unesco.

### 106

Nel corso degli anni, ho messo on-line delle fotografie su Panoramio. Era divenuto una specie di gioco con Fabrice, in arte @NickAdams. Questa è stata l'immagine più gettonata.

### 111

Eravamo a poche centinaia di metri dalla frontiera albanese, in fondo a una strada, quasi un *caput mundi*, e aspettavamo che ci fossero serviti i pesci che avevamo scelto. L'immagine della serenità. Quasi quasi avremmo potuto non ripartire mai.

### 112

Vi sono dei momenti magici nella vita di una famiglia, dei momenti perfetti e indimenticabili. Questo pranzo al ristorante di Azenhas do Mar, al di sopra della piscina di acqua di mare, fa parte di quei momenti.

---

white wooden cabins are ritually lined up on the beach and in September, they're dismantled and put away for the winter.

### 59

I've exhibited several times in the chapel of Les Petites-Dalles, beautifully restored in recent years by the Association of the Friends of the Chapel, which organizes a very enjoyable exhibition of paintings and sculptures every year, where my photographs are also shown. I always meet talented people there.

### 72-74

Many other really beautiful places can be found on the Alabaster Coast, starting with Fécamp, Veulettes-sur-Mer, and especially Vaucottes, with its villas that seem to sink into the woods.

### 83

My first real vacations with friends, including some who are friends to this day: Sylvie, Claire and Bruno. Nicole, however, after a few years was no longer around. The picture offered by Christian and Agnes, her sister, was lovely: a medieval tower, the ruins of a seventeenth-century castle, a forest, a pond. Christian married Sophie, in the Pays de Caux, and they're swimming at the beach in Les Petites-Dalles.

### 87

The museum in Sorrento is considered one of Italy's most beautiful provincial museums, and I can confirm its delightful atmosphere, as quaint as its postcards, totally out of time, with the watercolours of the Gulf of Naples that are real gems and worth at least as much as the French Impressionists.

### 88-93

My father is originally from Trentino and and my mother from Friuli; they met in Paris. Curiously, I did not have the same relationship with the two places. This album, after all, begins with the last time I went to Friuli, in 1985; I went back only in 2015, thirty years later, filled with emotion. On the other hand, I've always had ties to Trentino, to the beautiful city of Trento, so close to the Germanic world and the Tyrol, the castles and mountain lakes, the Dolomites.

### 92

The Devil's Bridge – which, according to legend, was built in one night – above the clear waters of the Natisone, the most pure in all of Italy. Crossing the bridge, you come to the shops that sell the traditional "gubana" and the Cathedral of Cividale, a town founded by Julius Caesar, and one of the Lombard capitals. On the right, you can visit the famous "Lombard temple", a UNESCO heritage site.

### 106

Over the years, I've posted photos online on Panoramio. It had become a sort of game with Fabrice, in art @NickAdams. This was the most popular image.

### 111

We were a few hundred meters from the Albanian border, at the end of a road, almost a *caput mundi*, and we were waiting to be served the fish that we'd chosen. The image of serenity. We were almost tempted to never leave.

### 112

There are magical moments in the life of a family, the perfect and unforgettable moments. This lunch at the restaurant of Azenhas do Mar, above the seawater swimming pool, is one of those moments.

##### 116
Il y aurait beaucoup à dire sur Perast, la «Fedelissima Gonfaloniera», presque un simple village dalmate de la baie de Kotor, qui fournissait pendant des siècles la garde personnelle du doge de Venise, et qui en 1797 ne voulut pas accepter la fin de la Sérénissime.

##### 117-123
Malgré mes origines très alpines, je suis fasciné par Naples, son site, sa cuisine, mais il faut avouer que Rio est encore plus belle. Je ne peux que citer les noms des précieux amis, dont certains d'origine napolitaine, qui m'ont permis de découvrir le Brésil : Luciano et Renata, Andrea et Susana, Cecilia, Maria Beatriz et les autres amis.

##### 116
Ci sarebbe molto da dire su Perasto, la «Fedelissima Gonfaloniera», poco più di un semplice paesino dalmata sulle Bocche di Cattaro, che fornì per secoli la guardia personale al doge di Venezia, e che nel 1797 non volle accettare la fine della Serenissima.

##### 117-123
Malgrado le mie origine molto settentrionali, sono affascinato da Napoli, dalla sua collocazione, dalla sua cucina, ma devo ammettere che Rio è ancora più bella. Posso solo citare i nomi dei cari amici, alcuni dei quali di origine napoletana, che mi hanno permesso di scoprire il Brasile: Luciano e Renata, Andrea e Susana, Cecila, Maria Beatriz e gli altri amici.

##### 116
There's a great deal to say about Perasto, the "Faithful Gonfaloniera", little more than a simple Dalmatian village on the Bay of Kotor. For centuries, it provided the personal guard to the Doge of Venice, and in 1797 it refused to accept the end of the Serenissima.

##### 117-123
Despite my very northern origins, I'm fascinated by Naples, by its location, its cuisine, but I have to admit that Rio is even more beautiful. I can only name those dear friends, some from Naples, who made it possible for me to discover Brazil: Luciano and Renata, Andrea and Susana, Cecilia, Maria Beatriz and the other friends.

*pages de garde* | *risguardi* | *flyleaf*
CHINON, BARQUES SUR LA LOIRE | CHINON, BARCHE SULLA LOIRA | CHINON, BOATS ON THE LOIRE | 01.1991

*p. 2-3*
LES PETITES-DALLES, CABINES ET BRONZING | LES PETITES-DALLES, CABINE E BAGNO DI SOLE | LES PETITES-DALLES, CABINS AND SUNBATHING | 06.2004

*p. 4*
VENISE, CHAMBRE DE LA CASA PERON | VENEZIA, CAMERA DELL'ALBERGO CASA PERON | VENICE, A ROOM AT HOTEL CASA PERON | 06.1987

*p. 6-7*
LE CAP-FERRET, TABLE DU JARDIN | CAP-FERRET, TAVOLA DA GIARDINO | CAP-FERRET, GARDEN TABLE | 08.2004

*p. 8*
VENISE, PIAZZA SAN MARCO, TERRASSE DU FLORIAN | VENEZIA, PIAZZA SAN MARCO, LA TERRAZZA DEL FLORIAN | VENICE, PIAZZA SAN MARCO, THE TERRACE AT FLORIAN | 05.1987

*pages de garde* | *risguardi* | *flyleaf*
ASSISE, CHÂTEAU | ASSISI, CASTELLO | ASSISI, CASTLE | 04.1990

*Graphisme et mise en page* | *Progetto grafico e impaginazione* | *Graphic design and layout*
Paola Gallerani

*Traduction en français* | *Traduzione in italiano* | *Translation in English*
Michel Paoli | Michel Paoli | Elizabeth Burke e Sarah Bairstow per NTL, Firenze

*Photogravure* | *Fotolito* | *Colour separation*
Brivio Maurizio, Cernusco sul Naviglio (Milan)

*Impression* | *Stampa* | *Printing*
Petruzzi, Città di Castello, Perugia

MISTO
Carta da fonti gestite in maniera responsabile
FSC
www.fsc.org
FSC® C017635

En application de la loi du 11 mars 1957 (art. 41) et du Code de la propriété intellectuelle du 1er juillet 1992, toute reproduction partielle ou totale à usage collectif de la présente publication est strictement interdite sans autorisation expresse de l'éditeur. Il est rappelé à cet égard que l'usage abusif et collectif de la photocopie met en danger l'équilibre économique des circuits du livre.
Nessuna parte di questo libro può essere riprodotta o trasmessa in qualsiasi forma o con qualsiasi mezzo elettronico, meccanico o altro senza l'autorizzazione scritta dei proprietari dei diritti e dell'editore.
All rights reserved. No part of this publication may be reproduced or transmitted in any form or by any means, electronic or mechanical, or in any information storage and retrieval system, without permission in writing from the publishers.

isbn : 978-88-97737-94-0
© Officina Libraria, Milan, 2016
© Edoardo Albinati, 2016
© Michel Paoli, 2016
www.officinalibraria.com

Printed in Italy